女性普拉模的
塗裝教科書

# Contents

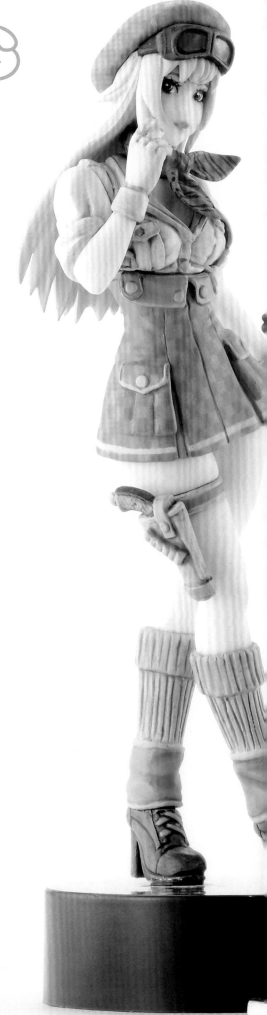

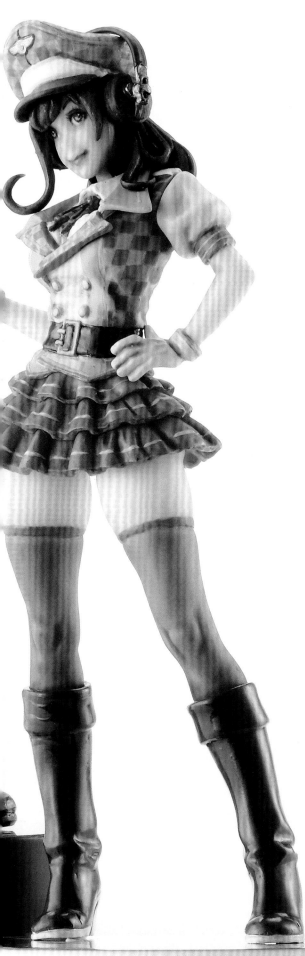

# 製作模型的必要工具

　　首先一起來看製作上不可或缺的工具。舉凡斜口鉗和黏著劑等，都是組裝和塗裝模型的必要工具。以下將以推薦的工具為主，介紹各工具的使用方法、特徵以及注意事項。（解說／けんたろう）

## 斜口鉗

　　斜口鉗是製作普拉模的必備工具。看起來不太起眼，但用於分離零件和去除多餘湯口相當方便。與刀刃的安裝方式為楔型的電工鉗不同，塑膠鉗的特徵是只要在靠往零件的位置剪切框架，零件上就不會殘留湯口的部分。

　　斜口鉗的鋒利度愈來愈精細，目前的流行的類型是，由一側刀刃作為支撐，另一側用於切斷的「片刃式」。切面平滑而且不會泛白，因此，對於不用繼續塗裝的模型來說，斜口鉗的鋒利度愈高愈好。

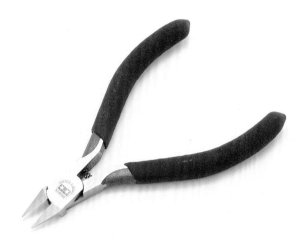

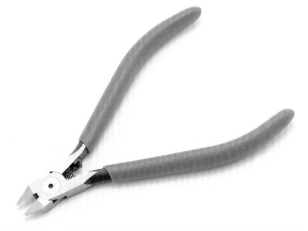

　　圖中是最基本的斜口鉗款式。外型的部分無可挑剔，像是適合於手握的尺寸與刀刃長度等，鋒利度和耐久性也都很高，使用上不會很快就損壞。而且還具有在市面上很好取得，價格不高以及性能適中的優點。此外，剪切時的啪搭聲聽起來也很俐落順耳。

　　神之手 GodHand 是推出了許多斜口鉗商品的製造商，其中包括在近年來開啟高性能斜口鉗潮流的「究極斜口鉗（Ultimate Nippers）」系列。究極斜口鉗的價格並不算便宜，但只要感受過一次究極斜口鉗剪切時的輕快觸感以及俐落的切面，就會忍不住一用再用。最近幾年，也有推出降低剪切力道，增加耐久性的 Blade One 斜口鉗等商品。若是想要價格和性能較為平實的斜口鉗，這些商品也是不錯的選擇。

> **薄刃斜口鉗（剪切湯口用）**
> ●發售商／田宮 TAMIYA ●2900 日圓

> **究極斜口鉗**
> ●發售商／神之手 GodHand ●4800 日圓

## 刀具

　　刀具在切割殘留的湯口、修整細節及裁切水貼紙等場合都能派上用場。其中最常使用的是雕刻筆刀和設計用筆刀這兩種。

　　這兩種類型的刀片都是可更換式的，方便維持鋒利度。兩者的差別是，雕刻筆刀的刀刃厚且耐久性佳；設計用筆刀則是刀刃薄、耐久性差，但較為鋒利。刀柄本身的長度相同，不過設計用筆刀前端的固定卡榫是金屬製，所以重心較偏向刀刃。而雕刻筆刀前端的刀刃則有數種類型可供替換。在進行作業之前，最好是裝上新的刀片，以提高效率。此外，在切割為了均勻上色而黏貼的遮蓋膠帶時，鋒利度是成功的關鍵。

　　田宮 TAMIYA 的雕刻筆刀名為模型專用筆刀。筆桿稍微比較粗，而且稜角分明，不易滾動。以黑色為基礎，有多種顏色可供選擇，樣式顯眼，放在工具箱中一眼就能找到。設計用筆刀（右）也是由八角形的筆桿構成，能避免到處滾動。

　　OLFA 的設計用筆刀，沒有刀刃的那一側製成像鑷子般的細扁狀，方便用來做其他作業。

> **設計用筆刀**
> ●發售商／OLFA
> ●參考價格 451 日圓

　　田宮 TAMIYA 推出的設計用筆刀，也是設計成八角形的筆桿。附有 30 片替換刀片。

> **模型專用筆刀**
> ●發售商／田宮 TAMIYA ●950 日圓

> **設計用筆刀**
> ●發售商／田宮 TAMIYA ●900 日圓

## 研磨用具

在利用斜口鉗剪除湯口，並以設計用筆刀切除殘餘的部分後，接下來就輪到研磨工具。近年來市面上愈來愈多夾板表面帶有研磨面的研磨板。使用上，曲面以砂紙處理，平面則以研磨板來打磨。同時，也增加了許多不同種類的銼刀，以高精密度的銼刀為例，其打磨效果可以達到相當於600號砂紙的平滑程度。此外，製造商還陸續推出加工成非常好打磨，方便用於改造模型的商品。

## 砂紙

砂紙具有柔軟性高的特點，可以緊密貼合任何地方，方便使用於模型各個部位。而且還能隨意加工，例如折成適合打磨細節的形狀等。砂紙會直接影響表面的完成度，一般來說，只要以600號為主，另外準備好用於進一步打磨的400號，以及便於保養的800號，基本上就不會遇到太大的問題。

**模型用砂紙**
●發售商／田宮TAMIYA ●120日圓起

## 銼刀

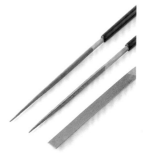

說到銼刀，應該有很多人的腦海裡會浮現表面有點粗糙，一般都用來銼削的工具。但是文盛堂推出的銼刀，特徵是打磨面很細緻。只要事先備好平、丸、三角這三種銼刀，在研磨細節和許多情況下都能派上用場。

**超精密專業用最高級銼刀（平、三角、丸）**
●發售商／上野文盛堂 ●各1296日圓

## 黏著劑

市面上有各種不需要黏著劑的模型，但如果想要使零件牢牢地固定的話，黏著劑依然是必須的。目前已經推出許多以溶解塑膠的方式進行黏接的黏著劑，從常見的質地黏稠的黏著劑，到流動性高的黏著劑，應有盡有。而可以黏合金屬等不同材料的瞬間膠，也能作為有效消除縫隙的工具。

這是一種黏性較為一般的黏著劑。蓋子上附有筆刷，可以直接塗抹在黏接面。建議先利用瓶口調整用量後再使用，避免一次沾取太多。膠水暴露在空氣中容易揮發並變得濃稠，因此使用完畢後要確實蓋緊。

**田宮TAMIYA 一般型模型膠水**
●發售商／田宮TAMIYA ●200日圓

這種黏著劑可以滲入細小的縫隙中。在接縫完全接合的地方，使用此黏著劑，有助於快速黏合。尤其是MR.CEMENT S模型膠水，具有高流動性特徵，幾乎不會溶解細小的模具，所以很適合用於細節多的零件上。不過，因為會強力溶解塗料，不建議用來黏接已經上色的零件。

**MR.CEMENT S 模型膠水**
●發售商／GSI Creos ●250日圓

瞬間膠也有分成許多不同的黏度。一般用於黏合金屬等不同的材料，不過也可以拿來黏合塑膠，相當方便、快速。如果是低黏度的品項，則可以用來消除多餘的空隙，只要先滴入接縫處，接著刮除多餘的部分即可。

**x3S 瞬間膠 低黏速乾**
●發售商／WAVE ●450日圓

## 調色盤

使用漆料時，為了避免引起溶劑揮發等問題，不建議直接沾取瓶子中的漆料。市面上有各種便於取出漆料，進行稀釋和混色的調色盤，材質上有金屬、塑膠及紙質等，大多是一次性用具。其中也有可以反覆清洗、使用的調色盤，例如在百圓商店就能買到的陶製梅花盤等。

一種具有厚度和光澤的紙，在美術社等地方就能購得。模型店也有販售模型用的調色紙。使用方式非常廣泛，例如，可以在調色紙上混合顏色，並使用混合良好的部分等。

**ORION 調色紙**
●發售商／ORION ●220日圓（15cm×10cm）～847日圓（32cm×42cm）●24張入

## 噴漆夾

在上色時，如果直接拿著要上色的零件，不僅不好拿，而且還會經常觸摸到未乾燥完全的塗膜。因此，塗裝的過程中一般會用適合的夾子來作為輔助。過去大多都是模型玩家各憑本事自行製作，但最近幾年，製造商也開始販售將夾子和棒棍合為一體的商品。

鱷魚夾與棒棍組成一體的產品，即使只是零件的小突起，也能夠順利夾住。夾住的訣竅是以噴漆夾鋸齒的山谷處確實地夾住目標物。此外，也有販售放置該噴漆夾的底座，在等待乾燥的期間，可立於底座上，以避免不小心碰到上色的部分。

**Mr.貓之手‧噴漆夾**
●發售商／GSI Creos ●1000日圓 ●36入

## 棉花棒

棉花棒適合用來擦除入墨線等的漆料，以及擦乾水貼紙等處的水分。在用於模型時，最好選擇軸身較堅硬，前端不易鬆動的棉花棒。最常見的是前端呈圓狀的類型，但也有販售用於細節的尖頭棉花棒。市面上也有各種尺寸可供選擇，若是要用來去除水分或處理較大面積，建議選用尺寸較大的棉花棒。

一次就能購得尖細頭和圓頭兩種類型各25根的超值組合。尺寸、前端形狀、軸身的硬度等都適用於模型，使用上相當方便。一個套組就足以完成一個模型。

**Mr.標準棉花棒（圓頭、三角頭）**
●發售商／GSI Creos ●280日圓
●各25入

## 消光保護漆噴霧

以消光保護漆做最後的收尾，可以掩蓋痕跡、塗裝的刷痕及細微瑕疵。因此，許多模型都會在完成前，噴上一層調整整體光澤的噴霧或透明漆。這種做法的普及程度，就連市售的人物模型也大多都會以消光保護漆作為最後步驟。此外，在舊化後噴上消光保護漆的話，反而會失去原本該有的特色，所以建議在噴上消光保護漆後再進行舊化的步驟。

圖中的高品質噴霧的價格比一般產品稍微高一點，但具有不易泛白的特性，而且使用得當，還能呈現出質感光滑的霧面。使用重點在於要隔一段距離，只要表面包覆薄薄的一層，就能獲得質感良好的消光霧面。

**高品質消光保護漆噴霧**
●發售商／GSI Creos ●600日圓

# 了解使用於模型的畫筆種類和用途

一般統稱為模型用筆，但我想應該會有人因為模型店販售太多種類型，感到不知所措，陷入不知道要買哪一種的困境。以下將會挑出主要使用的畫筆種類，說明其用途。同時也會介紹適合初學者，不易損壞的畫筆。（解說／けんたろう）

## 平筆

筆毛整齊排列的畫筆。因為毛量大，可以抓取大量漆料，適合大面積的上色。分別有筆毛閉合呈山峰狀的類型，以及筆毛寬鬆排列的橢圓形類型。想要塗抹細窄的地方就用山峰狀的平筆，若是要塗滿整個面積的話，就使用平面狀的橢圓形。

## 圓筆

筆桿和筆毛皆呈圓形。這種類型的畫筆適合用來描線或平筆不適用的細小部分。筆毛前端為封閉的尖頭類型，適合用來塗裝只有尖端才能上色的區塊。前端攤開，毛量大的類型，則可以刻意減少沾取的漆料，製造出界線模糊的效果。

## 面相筆

面相筆是一種像是將圓筆的前端縮到極小的畫筆。用於畫出更加精細的線條，或是繪製臉部或眼睛等細節的部分。主要尺寸有0號～000號，000號尤其適合在關鍵時刻派上用場。市面上還有可用來繪製更加精細的地方，連毛量都經過精確地控制的極細面向筆。

## 乾刷用筆

乾刷是一種上色技法，主要是在將筆上的漆料幾乎擦除後，像是在摩擦模型一樣，在邊緣部分塗上顏色。而上圖中的就是專門用於乾刷的畫筆。筆毛愈強韌愈能只貼近邊緣，所以筆毛的材質通常會比一般的還堅硬。也可以用一般的畫筆來完成，但使用專用筆的成功率更高。

## 海綿刷

筆頭是用海綿製成的畫筆。因為是柔軟的海綿，使用的觸感與一般畫筆不同。用於處理粉色系顏色的成效很好，因此，除了可以製造出塵土等舊化效果，也適合用於繪製粉色系的腮紅等。上圖是田宮 TAMIYA WEATHERING MASTER 舊化粉彩盒（右）所附的海綿刷。

### 田宮 TAMIYA WEATHERING MASTER 舊化粉彩盒

這項產品可以輕鬆製造出髒汙，例如塵土、煤煙、摩擦產生的金屬粉末、燒焦的管線等。因為同時附有海綿和刷子，只要擁有這一盒，就能馬上開始繪製舊化效果。在這次的模型塗裝中，使用適合人體皮膚等粉色系G和H組合，能讓作業事半功倍。

# PICK UP! 推薦給初學者的畫筆

畫筆也有各種不同的產品，其中還有許多一枝不到100日圓的畫筆。經常有人問我要買哪一種比較好，空海大師曾說過：「大師寫字不擇毛筆。」但畢竟我們不是空海，所以還是得選擇適合的畫筆。一般認為筆頭是否整齊一致是畫筆評價好壞的關鍵。圓筆中，性能高者，筆頭往往如鋼筆筆尖般牢固，輕鬆就能瞄準細節部分。而在平筆中，性能高者，在上色時不會產生痕跡，可以呈現出均勻、平滑的塗膜。

接著是畫筆抓取漆料的多寡。重點在於，面相筆等畫筆從接觸到模型的那一瞬間，就能讓漆料附著在目標處上。為了避免畫筆都已經碰到模型，卻畫不出顏色的窘況，要確保畫筆轉移漆料的性能。

此外，有很多關於動物毛和人造毛的討論，但目前看來，兩者各有千秋，沒有誰好誰壞之分。例如，動物毛因為是天然產物，在使用上會比較順手，而人造毛則是對溶劑有很高的耐久度。

價格和性能通常呈正比，因此，價格愈是高昂的產品使用上更順手好用。這點在面相筆上尤其明顯，有很多單品只要用了一次就沒辦法輕易再換成其他的畫筆。但便宜的畫筆也有其優點，可作為消耗品用完就丟，所以最後只好高價和低價的畫筆都使用。以下會介紹一些希望初學者一開始就使用看看的畫筆。

## 田宮 HF 模型畫筆標準組 TAMIYA Modeling Brush HF Standard Set

兩枝平筆搭配一枝面相筆的標準組合。對於第一次筆塗的人來說，這個組合的魅力在於高 CP 值。筆毛的一致性和抓取顏料的能力都很好，是了解各畫筆特性的最佳單品。將之作為筆塗的基本常備用具，絕對不會有任何壞處。

● 發售商／田宮 TAMIYA ● 700 日圓

## 田宮專家級面相筆（超極細）TAMIYA Modeling Brush PROII

田宮 TAMIYA 的畫筆中，性能最高的就屬 Modeling Brush PROII 系列。這個系列的性能之高已獲得模型玩家的保證。其魅力在於筆尖大小恰如其分，相當整齊滑順，可用於繪製位置精確的部分，同時也能塗抹較大的面積，使用範圍相當廣泛。

● 發售商／田宮 TAMIYA ● 1400 日圓

## 極細面相筆

● 發售商／蓋亞 gaianotes ● 450 日圓

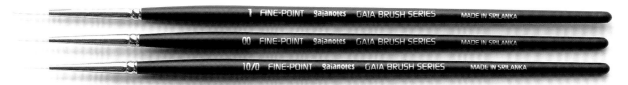

這一系列白色尼龍製的畫筆都是由蓋亞 gaianotes 出產。除了可以畫出柔軟平滑塗膜的平筆以及針對細節部分的面相筆外，還有特殊用途的畫筆，例如可用於乾刷等技法的紋理畫筆，以及略帶梳子狀的雨痕畫筆等。

## Mr. Brush

▲ 其特點在於，矽利康製成的握把拿在手裡相當服貼，控制上很靈活。

這是使用一種叫做 BPT 的化學纖維製成的黃色畫筆。其特點是採用矽利康製成的握把，手感舒適柔軟。畫筆的性能也很高，具有敏銳的描繪感。平筆和面相筆的尺寸皆很齊全。為了防止灰塵沾附在握把上，使用後請放回盒子裡。

● 發售商／GSI Creos ● 700 日圓

## 神之筆

BPT 製的畫筆，可畫出強韌、銳利的筆觸。有趣的是，極細面向筆的筆尖幾乎都像一根針一樣的細小，標榜能畫出模型的眼睫毛。因此，極細面向筆的特色在於高控制力，連最小尺寸的模型都能夠繪製。

● 發售商／神之手 GodHand ● 1500 日圓起

# 便於製作模型的工具

在了解必備工具和畫筆後,接下來要介紹的是會讓人覺得「如果有的話就好了」的用具。是一些沒有也不會有什麼損失,但只要用過一次,就會愛不釋手的工具,有助於增加製作模型的樂趣。

（解說／けんたろう）

## 神削！神之手海綿砂紙

是海綿與砂紙布合為一體的研磨工具。販售的產品中共有四種海綿厚度,分別是2mm、3mm、5mm、10mm。使用上,每種厚度的感覺會有所差異。2mm～3mm可當作砂紙使用,10mm則可以做為研磨板使用。柔軟度和與研磨對象的貼合感良好,尤其適合用於研磨圓形零件的分模線。

> 神削！神之手海綿砂紙
> ●發售商／神之手 GodHand ●400日圓起

## 超硬刮刀

▲粗度和強度都增加的TOUGH（右）,有助於完美處理面積較寬廣的部分。

形狀類似鋼針,尖端的斷面形狀為三角形。使用方式為,將刮刀安裝在手柄上後,刀面放在目標表面上,像刨刀般地刨去表面。其特色為高機動性,可以深入尖銳、細節部分,去除髮梢的分模線等。

> 超硬刮刀
> ●發售商／FUNTEC ●1400日圓

> 超硬刮刀（TOUGH）
> ●發售商／FUNTEC ●1600日圓

## 蓋亞陶瓷筆刀 MICRO CERA BLADE

▶刀刃非常薄,但因為設計為可更換式,就算不小心斷掉也沒關係。

將設計用筆刀的刀刃改成陶瓷刀後製成的產品。透過左右擺動尖端,可以如同刨刀般地刨削表面。就連曲面也能夠完全貼合,有助於除去複雜零件的分模線。此外,不會過度刨削的絕妙削切量,也很適合用於複雜的零件。

> 蓋亞陶瓷筆刀 MICRO CERA BLADE
> ●發售商／蓋亞 gaianotes ●1200日圓

## Mr. 刮刀 G

帶有勾爪般尖端的金屬棒。可以像擦除一樣刮削表面,有助於消除模型的分模線。此外,還能輕鬆克服模型的高低差,快速切除模型衣服的分模線。也可以利用尖端雕刻的方式橫跨分模線來修復模型。

> Mr. 刮刀 G
> ●發售商／GSI Creos
> ●1800日圓

# Mr. 筆刷專用清潔液

畫筆使用完畢後，建議使用工具來保養筆毛。這個產品具有溶解殘留的漆料，並整理筆毛的功用。畫筆的壽命很長，所以要經常使用筆刷專用清潔液來保養。

**Mr. 筆刷專用清潔液**
●發售商／GSI Creos
●600 日圓

# Hobby Japan 放大眼鏡

用來觀看細節的放大鏡。對於各種模型作業都有幫助，例如完成後的檢查或細節上的塗裝。其特徵是可以直接帶在眼鏡上，不使用時還能將鏡片往上翻。其優勢就是再小也看得見，備有一副以防萬一絕對不會錯。

**Hobby Japan 放大眼鏡**
●發售商／Hobby Japan ●6000 日圓

# 鑷子

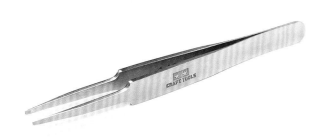

尖端呈圓狀的鑷子比較不會造成零件損傷，而且也有助於水貼紙等作業。鑷子有直頭和彎頭兩種，選擇自己用得順手的即可。推薦田宮 TAMIYA 生產的鑷子，付出的價格可以獲得相應的性能。

**精密模型鑷子（彎頭、直頭）**
●發售商／田宮 TAMIYA ●1400 日圓

# 遮蓋膠帶

從臨時固定零件到避免沾到漆料等各方面都會用到遮蓋膠帶。GSI Creos 製造的遮蓋膠帶具有卓越的黏著力和柔軟度，相當適合用於保護曲面的部分。在進行筆塗時，遮蓋膠帶不只可以用來保護，還能夠標示塗裝的方向、範圍，請務必多加活用。

**Mr.Masking Tape 遮蓋膠帶**
●發售商／GSI Creos ●100 日圓（6mm）、130 日圓（10mm）、180 日圓（18mm）

# 溼式調色盤

這種調色盤的特徵是，先在底部鋪上沾溼的海綿，表面再覆蓋一張紙。因為調色盤會不時補充水分，在使用水性漆料時，有助於漆料保持溼潤，拉長使用時間。對於長時間的作業來說，是不可或缺的好夥伴。

**溼式調色**
●發售商／Volks ●500 日圓 ●調色紙 10 張入

# 噴筆

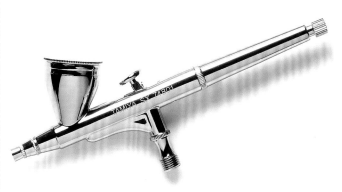

「噴筆」與畫筆為塗裝作業的雙雄。噴筆因為需要專門設備，普遍給人一種門檻很高的印象，但只要對模型抱持著興趣，總有一天一定會接觸到噴筆。詳細介紹請參照 P.034！

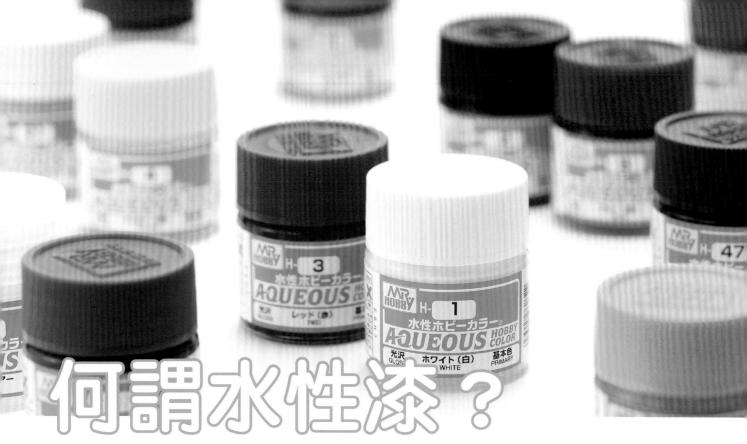

# 何謂水性漆？
## 比較其他可用於模型塗裝的漆料

「塗裝」是模型完成的作業之一。為了更接近實際存在的人物、為了符合自己的喜好、為了讓組裝好的模型更加逼真等，模型師每天都為了各種目的在模型上進行塗裝。接下來除了複習用於模型的主要漆料，還會針對因為安全性和性能提高而備受關注的「水性漆」進行詳細的介紹。

## 用於模型的漆料主要有三種

### 硝基漆

一般最常見的漆料是被稱為「硝基漆」的壓克力漆。非常好入手，基本上每一間模型店都有販售。硝基漆的特色是塗膜的強度以及上色後的乾燥速度。此外，為了使漆料更加光滑、延展性更佳，使用時會添加稀釋劑（有機溶劑），因此會散發出強烈的臭味。
（※上述為日本國內的情況。硝基漆目前在台灣已被列為管制商品，不得販售。）

特徵
・容易購得
・塗膜強度高
・乾燥速度快
・臭味強烈（使用溶劑時）

### 水性漆

水性漆分為兩種，一種是以專用的稀釋劑稀釋，一種是直接用清水就能稀釋，其特色是，不管哪一種都不會有刺鼻的臭味。由於使用清水作為溶劑，對人體來說漆料的安全性高，而且可以不受環境限制地進行塗裝，因此在近年來備受關注。但同時也有塗膜強度低、乾燥速度慢等缺點，不過隨著近年來技術的提高，這些問題會逐漸得到解決。

特徵
・幾乎不會散發出臭味
・可直接水洗
・塗膜強度低
・（與硝基漆相比）乾燥速度慢

### 琺瑯漆

琺瑯漆是老字號的模型製造商田宮TAMIYA所推出的商品，對很多人來說應該不陌生。說起琺瑯漆的特色，首推良好的顯色度。無論是簡約的單色還是金屬色都能夠漂亮地呈現。此外，琺瑯漆還具有在與硝基漆進行堆疊時，不會侵蝕塗面的特點。這同時也代表塗膜的強度低，好處是可以恢復原狀。

特徵
・顯色良好
・塗膜強度低
・會侵蝕塑膠
・乾燥速度慢

# 水性漆主要有兩種

在了解模型塗裝所使用的漆料後,讓我們來進一步認識因為安全性和性能提高而受到關注的「水性漆」。上一頁大概帶過的水性漆分成兩種類別,使用方式各不相同,所以要選擇適合自身環境的漆料。

## 水溶性壓克力漆

說到水性漆,在模型店中最常見的是「GSI H系列水性漆」和「田宮TAMIYA水性壓克力漆」。這種水性漆是透過在漆料的成分中加入水溶性壓克力樹脂,使漆料更容易溶於水,所以稱為「水溶性壓克力漆」。由於同時保有硝基漆的優點,又不必使用有機溶劑的關係,有助於減少產生對人體和環境有害的物質,且具有與目前普及的硝基漆相近的性能。但本身仍有使用溶劑,所以處理上還是要多加注意。此外,雖歸類為水性,但不能用清水稀釋,請分別使用專用的稀釋劑來稀釋。

> **特徵**
> ・可以當作硝基漆使用。
> ・必須使用專門稀釋劑來稀釋。

### GSI H系列水性漆

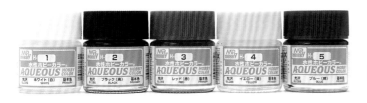

### 田宮 TAMIYA 水性壓克力漆

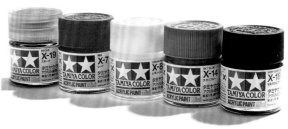

## 水性乳劑漆

「水性乳劑漆」包含歐美製造商推出的「Citadel漆」、「Acrylicos Vallejo AV水漆」以及日本GSI Creos生產的「GSI N系列水性漆」。成分本身根據每個廠商和漆料而有所差異,不變的共同點是都混有水分和漆料成分。這些漆料的構造是,在使用後,只有水分會揮發,剩下的漆料會附著在模型表面上並呈現出顏色。由於具有只有水分會揮發到空氣中的特性,使用時不會產生臭味,對人體和環境來說相當安全。此外,漆料本身可用清水稀釋,所以準備上簡單許多,而且不用溶劑就能作業。不過,這些漆料的使用方式比較特別,必須要掌握稀釋比例,才能夠確實活用。

> **特徵**
> ・以清水稀釋,塗裝上較為安全。
> ・使用方式與一般的硝基漆不同。

### Citadel 漆

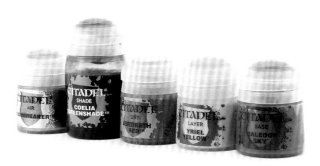

### Acrylicos Vallejo AV 水漆

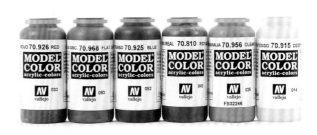

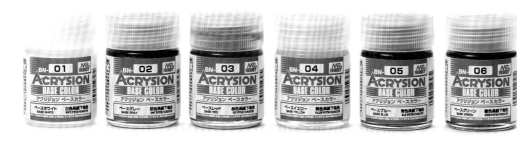

### GSI N 系列水性漆

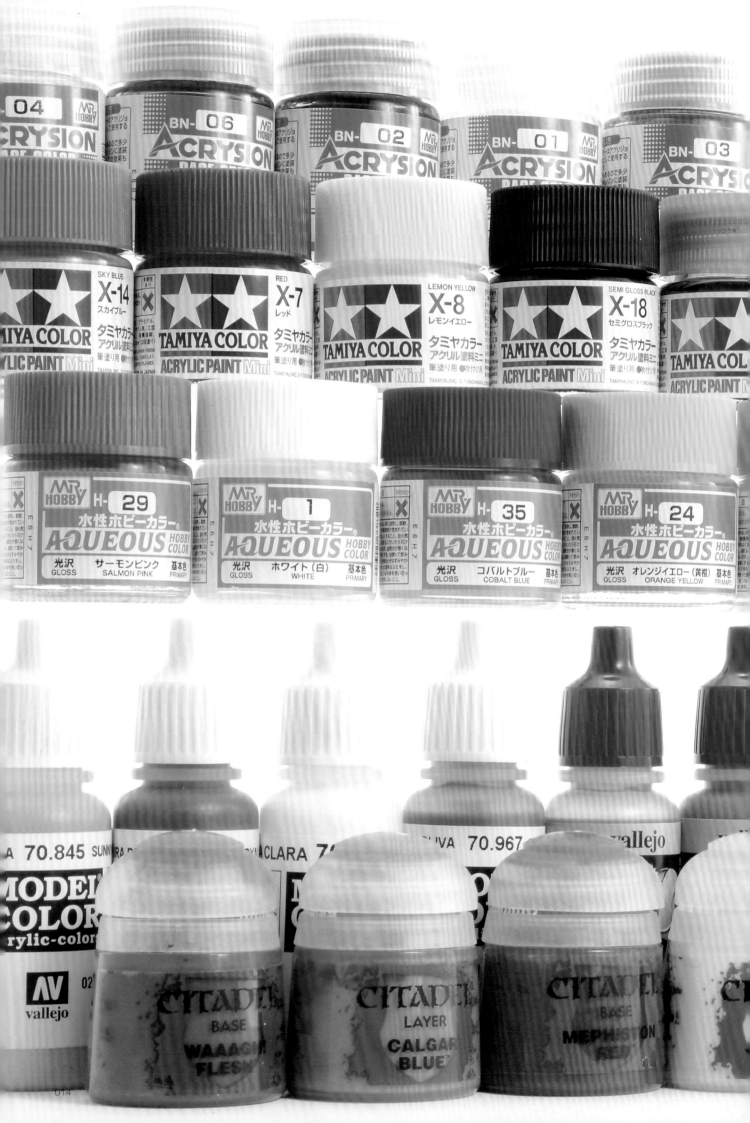

# 了解每一種漆料的使用方法和特性

水性漆只是一個統稱，在模型店等商店可以找到許多不同種類的水性漆，不僅色系和容量不同，塗膜、乾燥時間、稀釋方法等也有差異。因此，若是搞錯使用方法，很容易就會失敗。接下來會精選幾種代表性的漆料，並介紹每種類型的特性和正確的使用方法，幫助各位從優缺點中，選擇適合自己用來製作模型的漆料。　　（解說／けんたろう）

# GSI H 系列水性漆

●發售商／GSI Creos ●180日圓

GSI H系列水性漆是水性漆中最容易購入的商品，推出的顏色非常齊全，從人物角色模型到比例模型都在涵蓋範圍內。2019年11月時製造商對其做了整體的全面翻新，顏色的名稱和數量保持不變，但從成分來說已經算是完全不同的商品，漆料的性能也得到大幅的提升。以下就來認識一下更新後的GSI H系列水性漆。

## 筆塗時可以直接使用

## 專用稀釋劑

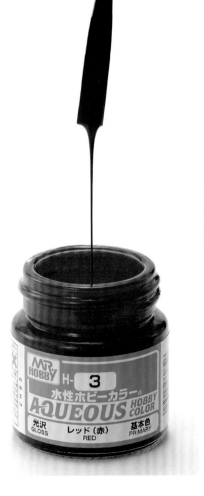

容器大小與GSI Mr.COLOR硝基漆相同。瓶中漆料的濃稠度，大概是攪拌後會滑順滴落的程度。根據官方的說法，如果是要筆塗的話，基本上可以直接使用，但還是可以依照喜好，先進行稀釋後再筆塗。

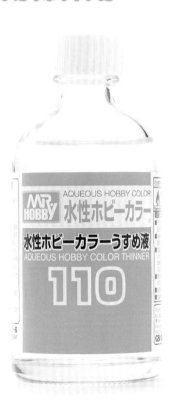

稀釋劑本身的成分與之前相同，沒有額外調整。無論是筆塗還是噴筆塗裝，先備好稀釋劑的話，就能增加濃度調整的範圍，相對來說方便許多。

GSI H系列水性漆稀釋劑
●發售商／GSI Creos ●250日圓

# 確認稀釋程度

上圖是使用噴筆時，邊改變漆料的稀釋劑比例邊上色後所呈現的顏色。從結果來看，就如同官方所說的，購入時的濃度是「適合筆塗的狀態」，就算直接倒出來用，顯色也不會有問題。如果是要用噴筆上色，請放入少許溶劑，比例大概維持在漆料1稀釋劑0.8。

# 漆料的遮蓋力

將顏色塗抹在成型色為黑色的零件上，觀察各顏色的遮蓋力。藍色、紅色、黃色、白色看起來都稍微有受到底色的影響，但仍然有好好地覆蓋住黑色。其中可以看出，藍色受到底色的影響最小（全部的顏色皆以1：1的比例稀釋，並以噴筆進行一次噴塗）。

針對白色再進一步測試。以相同的條件在細節更細膩的零件上塗色後，稍微留有一點模型的線條，但就一次噴塗來看，遮蓋力算是過關。透過調整稀釋比例等，想來應該會成為塗裝上很大的戰力。

# 漆料的乾燥時間

在塑膠板上畫線，分成6等分後，塗上印地藍。每5分鐘以手指觸摸一次，從指紋的殘留情況來觀察乾燥的時間。

下圖為觀察的結果。由此可見，乾燥速度快到不像是所謂「乾燥時間長」的水性漆。在經過10分鐘後，留下的指紋痕跡已經不太明顯；放置15分鐘後，摸起來有點黏黏的，不過沒有留下任何痕跡，但要完全乾燥的話，還需要一點時間。大概抓到30分鐘最為適宜。

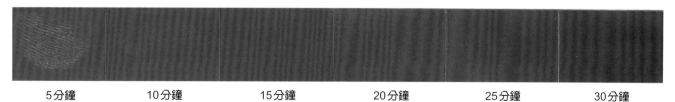

| 5分鐘 | 10分鐘 | 15分鐘 | 20分鐘 | 25分鐘 | 30分鐘 |

# 漆料的顯色

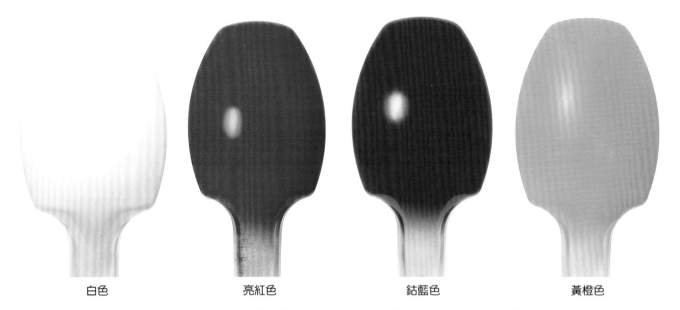

| 白色 | 亮紅色 | 鈷藍色 | 黃橙色 |

主要以上圖四種顏色來進行確認。如果是在同色系或白色上，快速噴塗數次即可顯色。此外，鈷藍色顏色則變得更加鮮豔。當然，如果要將顏色塗在深色系上，就必須重複多塗幾次。其他種類的漆料也是如此，但黃色系要確實顯色，往往需要更多的時間。

# 確認光澤感

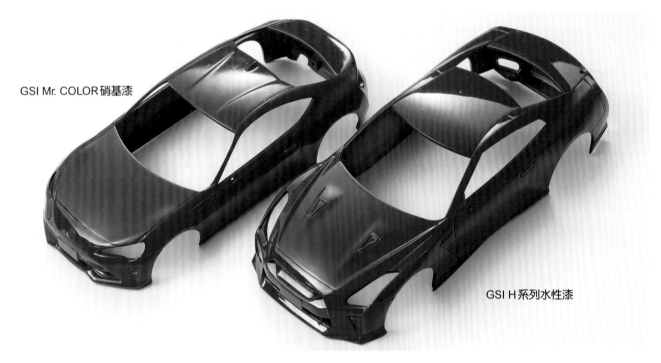

GSI Mr. COLOR硝基漆

GSI H系列水性漆

與Mr.COLOR硝基漆相比，H系列水性漆更容易產生光澤感。以相同的條件在汽車車身零件上塗上顏色時，H系列水性漆所呈現出的光澤，會達到同等於甚至高於Mr.COLOR硝基漆的效果。

鈷藍色以1：1稍微有點濃稠的比例來稀釋，使用噴筆上色一次後的情況。

## 與其他漆料的相容性

可能是因為塗膜強度提高，與其他漆料的相容性也跟著提升。製造商官網上甚至標榜可以使用硝基漆的保護漆。雖說如此，現在市面上已經有高級保護漆等商品。在這種情況下，並不是指以水性漆噴塗整體後，再以硝基漆作為保護。最好把這句話視為以硝基漆等漆料塗裝整體時，有一部分可以使用GSI H系列水性漆來處理會比較好。

從以前就一直跟著硝基漆一起到處販售的水性漆，在性能得到大幅提升後，就成了現在的GSI H系列水性漆。而GSI H系列水性漆的獨有色系列，如紫羅蘭色和祖母綠等，想必會讓大家在今後愈來愈無法忽視此款水性漆的存在。

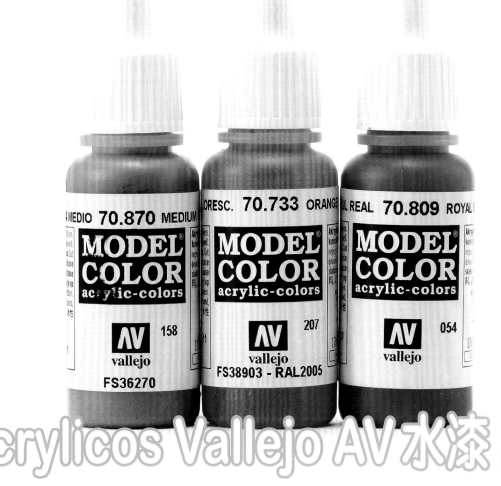

# Acrylicos Vallejo AV 水漆

●發售商／Volks ●290 日圓起

在日本由 Volks 進口、販售的水性漆「Acrylicos Vallejo AV 水漆」推出了非常豐富的顏色。其中有超過1000種的種類，而且會根據用途細分成各種系列，所以對於不熟悉的人來說，龐雜的選項可能會讓人感到不知所措。此外，此漆料的主要成分約有60％與水相同，並能用清水（精製水）來稀釋，所以使用上很安全，就算在家裡的客廳也能輕鬆進行塗裝。除了筆塗，Acrylicos Vallejo AV 水漆也可以使用噴筆來上色。目前可在日本全國的 VOLKS Showroom、VOLKS 秋葉原 HOBBY 天國、Hobby Square 以及 HOBBY 天國網站購得。

## Acrylicos Vallejo AV 水漆的最大特徵是瓶子

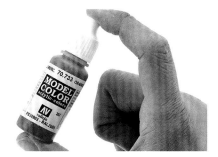 

瓶子的形狀是獨特的長形。螺旋蓋打開後，會看到細小的尖嘴，可以像醬油罐一樣將漆料倒出來。使用前請務必混合均勻。

## 方便使用 Acrylicos Vallejo AV 水漆的方法

為了將容器中的漆料混合均勻，必須確實搖晃瓶身。推薦放入金屬容器中，混合上會更輕鬆。利用指甲勾住尖嘴的下方，就能將尖嘴蓋直接拔起。此外，Acrylicos Vallejo AV 水漆的瓶子若為金屬色或噴罐，就代表是瓶蓋式容器，請注意不要搞錯。

# 從 Acrylicos Vallejo AV 水漆的多種類型中
# 精選出推薦系列！

## Mecha Color 機甲色

如果因為 Acrylicos Vallejo AV 水漆的顏色數量和種類太多，不知道從哪裡下手的話，我建議從「Mecha Color 機甲色」系列開始接觸。這是一組適合塗裝機器人的系列，除了備有繪製機械角色的顏色，光是基本色就有 42 種顏色，此外還有金屬色和舊化色。而且漆料的濃稠度既適合筆塗，也適用於噴筆，因此，在使用方法上，可以輕鬆地直接進行塗裝。首先從 Mecha Color 機甲色開始吧！

## Model Air 模型噴塗色

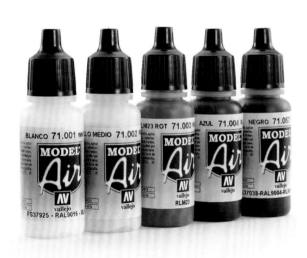

Model Color 模型色

Model Air 模型噴塗色

Model Air 模型噴塗色是噴筆專用的產品，基本色高達 200 色，從角色模型到比例模型所需的顏色都涵蓋在內。

與一般的顏色相比，濃稠度一目了然。從瓶子中倒入調色皿時，就能明顯看出 Model Air 模型噴塗色的高流動性。因此，可以直接用於噴塗。

## Model Color 模型色

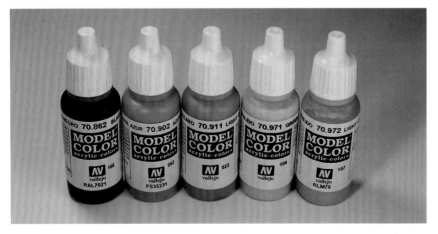

Acrylicos Vallejo AV 水漆中最標準的系列。直接倒出來的狀態，可以直接用於筆塗，再加上只需要用清水稀釋，所以相當方便。稀釋後也可以用於噴筆，是通用性最高的系列。當然，這個系列的顏色數量也很豐富，舉凡角色模型、微縮模型及車模型等都能搞定。

### Acrylicos Vallejo AV 水漆的系列不僅止於此

這裡舉出的三個系列不過只是冰山一角。以下來看看 Acrylicos Vallejo AV 水漆的其他顏色：用於奇幻模型的「Game Color 遊戲色」；添加鋁顏料的「Metal Color 金屬色」；適合比例模型，尤其是第二次世界大戰的德軍色彩相當豐富的「Panzer Aces 裝甲王牌色」等。數量之多，只是稍微列舉，就有這麼多種系列。

# Acrylicos Vallejo AV水漆的基本使用方法

## 以畫筆塗裝時的使用方法

使用畫筆時，相較於稀釋，使用溼式調色盤會更方便。漆料在溼潤的紙面上可以保存更長的時間，而且使用沾溼的畫筆，調色盤會逐漸形成沾取漆料的區塊。如果是用 Model Color 模型色，可以稍微用水稀釋，Mecha Color 機甲色的話直接使用即可！

◀以防萬一，建議事前先準備好專用稀釋劑或清水。

## 以噴筆塗裝時的使用方法

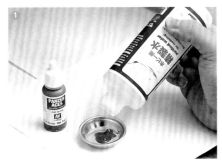

▲使用噴筆時，要小心不要過度稀釋。用來稀釋的精緻水也是設計成一次只滴取一點的包裝，所以要非常謹慎！

▲稀釋失敗的話，會像這樣無法順利著色，並形成水痕或導致顯色效果不好。

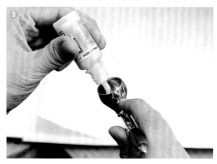

▲如果是用噴筆用的「Model Air 模型噴塗色」的話，可以直接裝入噴筆的漆杯中使用，相當方便。

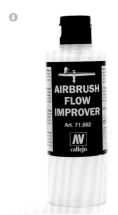

◀以 Acrylicos Vallejo AV水漆來進行噴筆塗裝時，由於乾燥的速度很快，漆料可能會附著在噴針上造成堵塞。遇到這種情況時，可利用這罐噴筆助流劑「Airbrush Flow Improver」，延長乾燥的時間，緩解堵塞的情況。

▶「Airbrush Flow Improver」的用量極少，1、2滴即可。如果倒太多，可能會造成反效果，導致漆料難以乾燥。

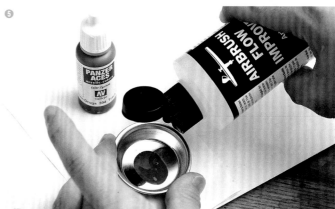

▲觀察在塗有 Acrylicos Vallejo AV水漆的塑膠板上，塗抹琺瑯漆後擦掉的情況。塗膜的強度與使用硝基漆時相同，但還是要確實進行乾燥。

▲圖中是以牙籤大力摩擦後的狀態，只要再放置2～3小時，幾乎就不會留下痕跡。完全乾燥的建議時間大約1天。

▲使用 Acrylicos Vallejo AV水漆的話，可以直接在洗手台清洗整枝噴筆。儘管如此，細節的部分仍要仔細沖洗或用棉花棒等擦拭，以保持乾淨。

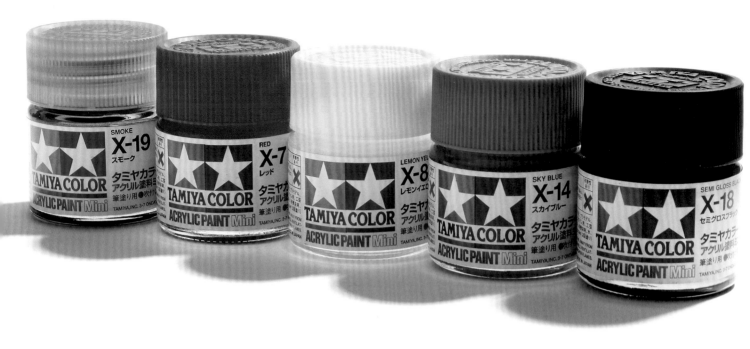

# 田宮 TAMIYA 水性壓克力漆

水性壓克力漆
●發售商／TAMIYA ●各 162 日圓起

　　田宮 TAMIYA 水性壓克力漆是田宮 TAMIYA 推出的「水性漆」。除了包裝上引人注目的田宮 TAMIYA 商標外，該系列還囊括所有適合比例模型的產品。田宮 TAMIYA 也有生產琺瑯漆和硝基漆，但田宮 TAMIYA 水性壓克力漆作為該社比例模型等的指定漆料，長期以來一直位居第一線。因此，對於以田宮 TAMIYA 比例模型等的完成範本為目標的人來說，沒有比田宮 TAMIYA 水性壓克力漆更適合的漆料。

## 使用田宮 TAMIYA 水性壓克力漆時經常聽到的「尺度效應」是什麼？

　　一般放在遠處的物體，看起來會比較亮，但沒那麼鮮豔，因此就算小模型塗上和實物一樣的顏色，也會出現「總覺得顏色看起來不太一樣」的情況。這種現象稱為「尺度效應」。因此有一種技巧是，在比實物還小的模型上塗色時，會以原色為基礎，選用亮度較高，彩度較低的顏色。而田宮 TAMIYA 水性壓克力漆的特色之一，就是打從一開始在設計色調時就考慮到尺度效應。

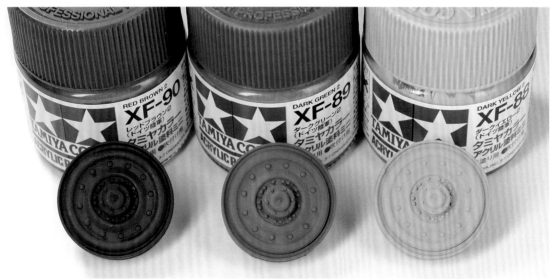

圖為田宮 TAMIYA 德國車用的三種顏色，分別是暗黃色 2、深綠色 2、紅棕色 2。田宮 TAMIYA 水性壓克力漆除了尺度效應，可能也有考慮到進行舊化時顏色會變得又髒又暗，所以色調設計上較為明亮。

# 塗裝樣本

### 暗黃色2

### 深綠色2

### 紅棕色22

暗黃色2是一種像是混有白色，類似奶油色的黃色；深綠色是帶點藍色的亮綠色；紅棕色則是有著令人訝異的強烈綠色，呈現出類似橄欖綠的棕色。塗上顏色並乾燥後，三色迷彩會轉變為明亮的色調。

# 驗證田宮TAMIYA水性壓克力漆的性能

接下來是實際確認漆料的性能。說到田宮TAMIYA就會想到「比例模型」，以下來看一下使用德國車用的三色迷彩製作而成的田宮TAMIYA 1／35獵虎式驅逐戰車。

田宮TAMIYA 1／12比例 塑膠組裝模型
### 德國獵虎式驅逐戰車
### 早期型
製作／けんたろう

◀利用組裝到一定程度的獵虎式驅逐戰車來進行塗裝。首先是用暗黃色2塗滿整台車。

▶先以筆塗的方式用深綠色2畫出輪廓。

◀以畫筆上色時，沾取漆料後稍微以壓克力稀釋劑稀釋一下，增加漆料的延展性。只要多次重覆上色，就會完全顯色，而且不用擔心會產生刷痕。在乾燥的過程中會逐漸呈現出霧面的效果。

▲使用筆塗和噴筆完成三色迷彩。待乾燥後，就會看到各個顏色的色調變得更加明亮。

▲利用田宮TAMIYA琺瑯漆來進行舊化。先以車底來測試亮度下降的程度。

▲測試結束後，進行整體的塗裝。亮度會在這個過程中下降，轉變為深色調。

▲完成。實際進行塗裝後，發現可以得到完成度如同田宮TAMIYA的樣品的成品，讓人非常有成就感！

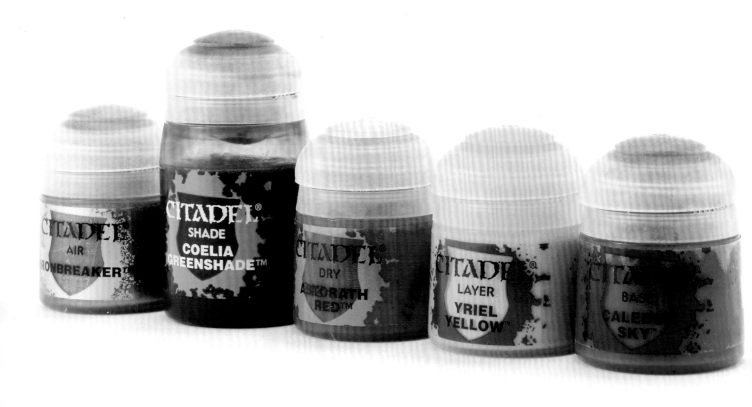

# Citadel 漆

●發售商／Games Workshop ● 550日圓起

　　Citadel 漆是英國微縮模型戰棋製造商「Games Workshop」所推出的水性漆。它是一種可以用清水稀釋的乳劑漆，而且具有高遮蓋力，只要有畫筆、調色盤、清水就可以輕鬆進行塗裝。官方提供的「Citadel Painting System」，是一種非常方便的工具，只要按照圖表使用顏色，就能輕鬆完成具有立體感的塗裝成品。由於每一種顏色都有各自負責的功用，以下先來複習一下使用的方法和特性。

## Citadel 漆的基本使用方法

| 首先是搖一搖 | 沾取漆料 | 移至調色盤 |
|---|---|---|

 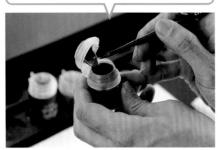 

▲搖一搖是為了混合瓶中的漆料。根據顏色的不同，漆料會沉澱在底下，請確實搖晃瓶子，直到完全混合均勻。

▲打開瓶蓋後裡面會有一個溝槽，請用畫筆從這裡沾取顏料。

▲直接將沾取的漆料移至調色盤。Citadel 漆的乾燥速度很快，使用溼式調色盤可以節省漆料，相當方便！

| 加水 | | 混合漆料和清水 |
|---|---|---|

◀以筆尖沾取事先準備好的清水，將筆毛沾溼。沾水的訣竅是，只要稍微沾一下筆尖即可。

◀將筆尖沾取的水與調色盤上的漆料混合均勻。漆料呈現滑順、有延展性的狀態時，就代表已經做好塗裝的準備。

# Citadel 漆的種類和用途

Citadel 漆從底色到乾刷等都有各自專用的漆料。以下挑選出最具代表性的種類，針對其特徵和用途進行介紹。

## 底色（Base）

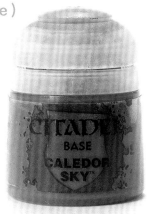

顧名思義，這是用來作為底色的顏色。遮蓋力和顯色效果都相當優秀，且有許多暗色系的顏色。這是最方便運用的種類，不只是微縮模型，在塗裝其他各種不同種類的模型時，也很適合用來為細節部分進行上色。同時還有推出數種顏色相同的噴霧。

## 薄塗（Layer）

薄塗系列是具有穿透性的漆料，主要是在上完底色後使用，在塗裝上可以活用基底。相較底色，這系列的亮色系較多，在微縮模型中會用來打亮或呈現出漸層效果。瓶子上的商標為藍色。

## 漬洗（Shadow）

顏色比其他系列淺，而且流動性高，可以用來加強細節的陰影，例如入墨等。這系列的漆料不用以清水稀釋，可以直接沾取使用，或是先用 Citadel 漆的專用稀釋劑「Lahmian Medium」稀釋後再使用。瓶子上的商標為綠色。

## 乾刷（Dry）

這系列是用於乾刷技法的專用漆料，與其他顏色相比，濃稠度是最高的。裝入容器時的狀態是固態有彈性的樣子。亮色系顏色比薄塗系列還多，適合用於模型突起的部分，以呈現出打光的效果。瓶子上的商標為淺棕色。

## 對比漆（Contrast）

使陰影變得繽紛多彩的漆料，會沿著零件的形狀流動，會在突起的部分留下薄博一層，剩下的堆積在凹陷處，呈現出深淺的效果。因此，這是一種會自動塗上漸層色的漆料。可以不稀釋直接使用，或是混合專用稀釋劑「Contrast Medium」後使用。瓶子形狀較長，而且印有 Contrast 的字樣。

## 噴筆專用漆（Air）

製造時已經先稀釋，用於噴筆的漆料。這系列也有與底色系列和薄塗系列相同的顏色，所以能夠輕鬆從筆塗轉換為噴筆，同時也能簡單進行修復。可直接使用或加清水稀釋，但若是用 Air Caste Thinner 來稀釋的話，漆料的色調會更光滑。

# GSI N系列水性漆 &
# GSI N系列水性漆基底色系列

●發售商／GSI Creos ● 180日圓

　　N系列水性漆是GSI Creos推出的另一種水性漆。不同於需要專門稀釋劑的H系列水性漆，與Acrylicos Vallejo AV水漆和Citadel漆一樣，同屬於水性乳劑漆，因此可以用清水稀釋。當然，無論是畫筆還是噴筆都能使用，也有噴筆用的稀釋劑。不過，N系列水性漆也有缺點，尤其是根據顏色的不同，顯色程度會有很大的差異。N系列水性漆基底色系列就是為了彌補這一缺點而登場的。正如其名，基底色系列可做為基底使用，目的是在上面重複塗上一般的N系列水性漆。

## GSI N系列水性漆（一般顏色）的色調

來看一下實際塗裝的樣品。顏色從左邊依序為亮紅色、黃橙色和鈷藍色三色。由此可知，如果底色是白色的話，這個漆料會呈現出非常有光澤的顏色。

## 漆料以外的產品

**專用緩乾劑**
●發售商／GSI Creos ● 400日圓
（110ml）、700日圓（250ml）

**塗裝工具專用清潔溶劑**
●發售商／GSI Creos ● 400日圓
（110ml）、700日圓（250ml）

　　除了漆料以外，還有專用緩乾劑（延長乾燥時間）和塗裝工具專用清潔溶劑。塗裝工具專用清潔溶劑可以去除乾掉的塗膜，想要保養使用後的工具時，就能夠派上用場。清潔的時候，環境要確實保持通風。

# GSI N系列水性漆基底色系列的實力

讓我們來看一下N系列水性漆基底色系列實際塗裝的情況。在白色的物品上以畫筆塗上一層漆料後,可以看出顯色效果相當驚人,而且整體會呈現霧面的質感,彩度也很低,作為底色(基底)的漆料再適合不過。此外,基底色系列還具有類似補土噴罐般,抓住上方漆料的底漆效果。

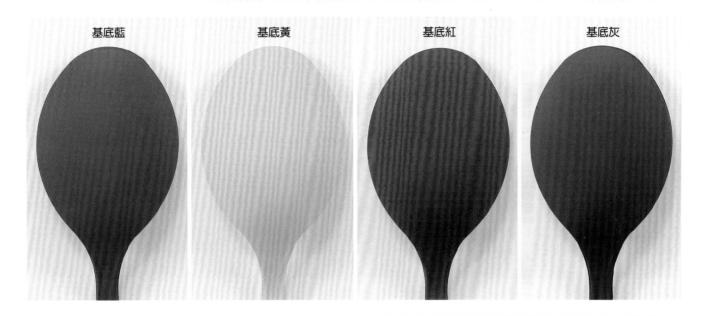

基底藍　　　基底黃　　　基底紅　　　基底灰

# 利用GSI N系列水性漆的組合技,效果更漂亮

以黑色作為底色後,按照基底黃、黃橙色的順序疊加上色。因為基底色遮蓋了黑色,上面的黃橙色才能顯現出漂亮的顏色。此外,還能保留一般顏色的光澤感。

# 也能用噴筆塗裝

GSI N系列水性漆也可以用噴筆來噴塗,但使用前要先用噴筆專用稀釋劑稀釋。因為用清水稀釋的話,可能會出現漆料分離的情況,基本上還是建議使用噴筆專用稀釋劑。

**GSI N系列水性漆專用稀釋劑**
●發售商/GSI Creos ●700日圓

# 模型用漆料的王中之王！硝基漆

無論是以前還是現在，模型用漆料的主流一直都是硝基漆。除了乾燥速度快、使用方便、塗膜強度高、購入容易以及漆料本身的性能外，使用者累積分享的技術訣竅也是其優勢。不過，如此高的性能也導致了溶劑會散發出非常強烈的臭味。

## Hobby JAPAN 的製作範例幾乎都是使用硝基漆塗裝

硝基漆作為模型用漆料已經使用了很長一段時間，這單純是因為硝基漆一直以來都擁有高於其他模型用漆料的性能。舉凡不受髒汙的影響，附著力依舊良好、30分鐘就能完全乾燥，呈現平滑的質感，以及重複上色數次後顯色效果良好等，這些高性能的表現，都讓使用者對硝基漆充滿信任感。因此，有許多模型組裝說明書都指定使用硝基漆，雜誌範例也幾乎都是以硝基漆來做示範。目前因為水性漆性能提高，以及必須建造防臭環境，硝基漆的優勢正在逐漸消失，但仍然會以高性能和快速乾燥引領漆料界。

## 硝基漆的性能和特性

硝基漆的乾燥速度很快，所以對噴筆來說使用上相當方便，但如果是用畫筆來塗裝的話，那就必須調整漆料的濃度。因為從瓶子取出後直接使用，有時會出現瓶中的溶劑揮發，導致難以塗刷的情況。此外，以溶劑調整後，可塗裝的範圍會擴大，而且就算以大約兩倍的溶劑來稀釋，仍可以作為塗料來使用。像這樣的容許量大小，讓硝基漆獲得與噴筆的高相容性，並打造出所謂硝基漆×筆刷難以失敗的環境氛圍。

# 附著力高，塗膜堅固

硝基漆的附著力也很優秀，形成的塗膜相當堅固。因此，以硝基漆來補土或作為整體塗裝的基底後，使用其他漆料時，基底不會脫落，塗膜也（幾乎）不會受到影響。這就是為什麼大家都說塗裝的第一首選就是硝基漆。可以承受琺瑯漆和舊化漆的猛烈侵蝕，也是硝基漆的一大魅力。此外，因為其他漆料可以很好地附著在底漆補土上，以水性漆和琺瑯漆進行塗裝時也能使用底漆補土。

# 筆塗也沒問題

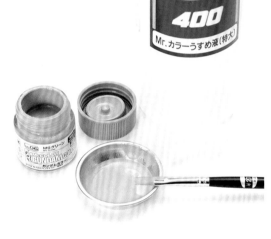

硝基漆延展性好、乾燥速度快、顯色良好，所以也很適合用於筆塗。在塗刷大面積時，可以稍微添加一點緩乾劑，避免乾燥速度過快，同時也能減少畫筆的痕跡。用於塗刷狹小面積時的顯色效果也很好，可以有效減少塗刷次數，快速地塗裝完成。近年來經過改良，蓋子的內側也能做為調色盤使用，但由於溶劑的揮發速度很快，建議還是避免長時間打開蓋子。

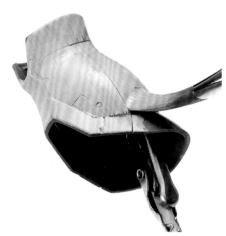

# 與噴筆的契合度滿分

使用噴筆塗裝時，關鍵在於調整濃度。近幾年來，溶劑已經發展到可以進一步溶解顏料，以此增強漆的力道，同時也能調整漆料的濃度。一般溶劑大概都是從1：1的比例開始調整。雖說如此，使用硝基漆時，只要從噴筆前端噴刷出漆料，效果就比其他漆料出色好幾倍，這就是為什麼會說硝基漆與噴筆相當契合的原因。

# 也要準備噴漆箱

硝基漆的最大缺點就是會散發出臭味。味道之強烈，已經到了光是打開瓶子，整個房間都會瀰漫有機溶劑臭味的程度。但這個溶劑是形成硝基漆優勢的關鍵，所以不管如何，使用者都只能接受。近年來製造商紛紛推出抽風設備和噴漆箱等輔助設備。在使用硝基漆時，好好地使用這些設備，就能妥善處理臭味。目前市面上也開始出現排氣功能優秀的噴漆箱，今後如果要繼續使用硝基漆的話，也可以試著考慮「安裝」這些設備。

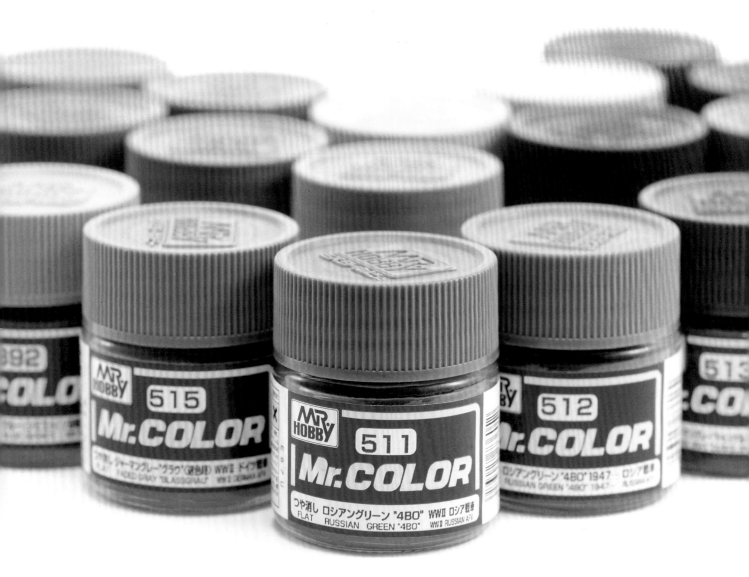

# 我是顏料・Mr. COLOR

Mr. COLOR 是經典中的經典，是許多組裝說明都指名使用的漆料。販售的顏色相當地多，從適合角色模型的繽紛色彩，到各種比例模型的專用色都涵蓋在內。尤其是經過嚴格考證的專用色，可以完美再現實物的細微色調，對模型玩家來說深具吸引力。此外，還有金屬色等產品種類相當廣泛。2000 年代後期以推出顯色效果良好的 GX 系列為契機，對成分和瓶蓋形狀等進行全面性的改善，並進一步提高性能。

● 發售商／GSI Creos ● 160 日圓起

## 一般系列

硝基漆在包裝上的共同設計是，於藍色搭配黃色的商標上寫著 Mr.COLOR 的字樣。瓶子本身的大小，基本上與 H 系列水性漆和 N 系列水性漆都相同，所以購買時請確認商標，漆料的顏色則可參考瓶蓋的顏色。在 2010 年代初期修改內蓋形狀後，漆料會往自動流向內蓋中央，因此內蓋具有作為調色盤的附帶功能。

# 多樣化又深入的顏色規模

色號超過100後，到300號左右開始出現很多號碼帶有FS和BS這類美國和英國規格名稱的顏色。整體來說，鮮豔色不多，但有許多不易再現，具有細微差異的顏色，因此，角色模型的專業玩家也能在這個範圍找到適合的灰色和綠色等。此外，包括500號左右的專用色，100號以內的產品也是以用於比例模型為前提而設計的顏色，可以說是仔細考究實物後的研究成果。所以不用懷疑，只要塗上指定色，就不會出錯。

# GX、超級金屬漆等豐富的金屬色

GX系列是提高Mr. COLOR性能的契機。舉例來說，白色的顯色效果相當優秀，就算是黑色基底也能快速塗成白色；黃色則是不論底色是什麼，都能順利遮蓋，大幅減少直到顯色為止的塗色次數。此外，GX透明色可以獲得鮮明的透明感；銀色和金色則能夠為表面帶來如同特殊保護漆般的效果。其他還有摩擦後會增加光澤感的金屬色、提高金屬感的超級金屬漆系列等，事先了解有哪些特殊色，絕對不會錯。

# 三種可以用於Mr. COLOR的溶劑

Mr. COLOR硝基溶劑屬於一般溶劑，商標一樣是藍色底搭配黃色文字。高亮度稀釋劑的商標則是相反的配色，以黃色底搭配藍色的文字，具有增加表面光滑度的效果，但乾燥時間會稍微慢一點（比一般情況多5～10分鐘）。而紅紫色的速乾溶劑則是重視速度的類型，使用這罐溶劑就能加快乾燥速度。因此，如果要追求塗裝表面的平滑度和光澤感，就選擇高亮度稀釋劑；要消除光澤或無特別要求的話，用一般溶劑即可；若是要追求速度，則建議選用速乾溶劑。

此外，也有推出用來溶解瓶中結塊漆料的溶媒液。

Mr. COLOR硝基溶劑（特大）
●發售商／GSI Creos ●800日圓

Mr. COLOR高亮度稀釋劑（特大）
●發售商／GSI Creos ●900日圓

Mr. COLOR速乾溶劑〈特大〉
●發售商／GSI Creos ●800日圓

# 鮮豔感和明亮感十年不變的哲學
# 蓋亞 GAIA COLOR

●發售商／蓋亞 gaianotes ●200 日圓起

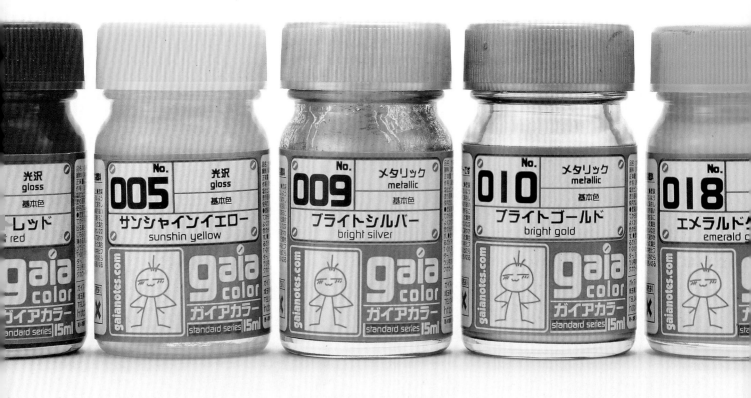

　　蓋亞 gaianotes 是成立於 2004 年的新興漆料製造商。在推出高亮度的白色和鮮豔的基本色後，因為漆料的高性能獲得使用者的支持。在那之後也陸續增加角色模型用色和適用於比例模型及鐵路模型的顏色，打造出多種系列的產品。此外，蓋亞 gaianotes 也積極開發使用稀有材料製造的特殊模型用漆料。

## 一般系列

　　基本色不僅性能好，也因為色調受到大眾好評，例如，亮粉紅色（Brillant Pink）、紫羅蘭（Purple Violet）、猩紅色（Scarlet）、薰衣草紫（Lavender）等。絕妙的色調為用於角色模型的漆料注入新生命。此外，中性灰（Neutral Grey）依照深淺標有號碼，5 是幾乎可稱為黑色的濃度，1 則是與白色相差無幾的顏色，像這樣分階層排列灰色的想法也帶來新的趨勢。而價格稍高的亮光白（Ultimate White），因為具有更強力的遮蓋力，也算是蓋亞 gaianotes 獨有的產品。

## Ex 系列

　　為了追求更高的性能，蓋亞 gaianotes 還推出了大瓶罐的 Ex 系列。Ex-white 白色在白色漆料的顯色方面，具有出類拔萃的性能，效果之好，只要噴刷數次就連黑色都會變白色。Ex-Clear 透明亮光漆具有適合磨光的性能，有許多汽車模型師是這項產品的愛用者。Ex-Gold 金色則是溫馨高雅的金色，只要一瓶在手，無論何時都能無拘無束地進行金色塗裝。因為是大瓶裝，從結果上來說相當物美價廉，如果有經常使用的顏色，強烈推薦直接購買這一系列。

## 也有這些種類的顏色

蓋亞 gaianotes 的特色之一是推出許多不常見的顏色。從理論上來說，如果將鐵作為材料來使用的話，就能獲得鐵的質感，蓋亞 gaianotes 在實際嘗試後所推出的產品就是擬真金屬黑（Real Iron Black）。金屬色系列（Primary Metallic Color）具有金屬薄片本身帶有的顏色，完美呈現出鮮豔、均勻的金屬色。此外，還有追求高性能的純色系產品，例如海軍藍色（Ultra Marine Blue）等。特殊漆料體現出蓋亞 gaianotes 對漆料的探索心，可以說是該製造商的另一個特色。

## 角色模型系列

蓋亞 gaianotes 推出許多角色模型用的顏色，但該系列一開始其實是用於電腦戰機的顏色。在這些顏色彙集成系列後，許多人開始將這批顏色用於其他角色。接著，在製作動畫片裝甲騎兵波德姆茲的顏色時，開啟了所謂再現動畫賽璐珞膠片的「動畫顏色考究」。因此，這系列陸續增加許多用於動畫和角色的顏色，色彩的豐富程度甚至擴展到無人能敵的境界。

## 溶劑相關

蓋亞 GAIA COLOR 的另一個特色是溶劑種類繁多，光是用於硝基漆溶劑，目前市面上的有以下五種。此外，蓋亞 gaianotes 直到最近才開始推出琺瑯漆，但從以前就有在販售溶劑，而且設計的成分就連其他公司的漆料也適用。

最普通的稀釋劑，售有中、大、特大三種容量。最大的尺寸不易隨手拿取，建議分裝到小容器中。

蓋亞 GAIA COLOR T-01 硝基漆溶劑【特大】
●發售商／蓋亞 gaianotes ●1400 日圓

添加延緩漆料乾燥的緩乾劑，提高流動性和延展性，適合用來打造出光澤面。此外，還具有防止因溼氣起霧的效果。

蓋亞 GAIA COLOR T-06 硝基漆溶劑（添加緩乾劑）【特大】
●發售商／蓋亞 gaianotes ●1500 日圓

以 T-06 硝基漆溶劑為基底，成分中添加香料，以降低溶劑的臭味，但仍然要注意環境的通風。

蓋亞 GAIA COLOR T-07 硝基漆溶劑（添加臭氣緩和劑）【特大】
●發售商／蓋亞 gaianotes ●1600 日圓

具有調整金屬色和珍珠色漆料顆粒的功用，與這類漆料的相容性很好。也可以用於普通的漆料，有緩乾劑的效果。

蓋亞 GAIA COLOR T-09 硝基漆溶劑（金屬漆專用）【大】
●發售商／蓋亞 gaianotes ●1200 日圓

這款專業級底漆專用溶劑在近年來蔚為話題，屬於多種漆料都能溶解的溶劑。適合在噴筆的強力壓力下，均勻塗抹濃厚漆料的技法。

蓋亞 GAIA COLOR NP003 專業級底漆專用溶劑【特大】
●發售商／蓋亞 gaianotes ●1800 日圓

# 老公司出動！
# 田宮 TAMIYA COLOR

以瓶裝壓克力漆和琺瑯漆為人熟知的田宮 TAMIYA 推出瓶裝硝基漆時，在整個業界掀起一陣話題。過去說到田宮 TAMIYA 硝基漆，就只有噴漆罐，但現在也可以購得那些顏色的瓶裝版本，對模型玩家來說，真的是一件讓人喜不自勝的大事。田宮 TAMIYA 的漆料具有性能高、塗膜薄而堅固的特色。

●發售商／田宮 TAMIYA ● 160 日圓起

## 塗料的特徵

整體來說，田宮 TAMIYA 的硝基漆系列，在軍事色和模型車色方面占有優勢，而且有很多顏色可對應田宮 TAMIYA 自己推出的模型。同時也有販售原本噴漆罐就有的顏色，所以可以自行調整濃度，或用於補足噴漆罐的塗色方式。此外，田宮 TAMIYA 有對外提供顏色替換表，方便使用者從模型的說明書中了解哪些是必要顏色、哪些顏色是對應色。田宮 TAMIYA 還有推出適合用於 M1 艾布蘭主力戰車等的淺砂色（LIGHT SAND）等，與其他砂色系漆料不同，這種沙漠系漆料會呈現出極為完美的淺棕色，非常值得一試。

# 夢幻的機械色
# Finisher's

Finisher's 推出了許多重現模型車，尤其是 F1 賽車的漆料。這類鮮豔的顏色有很多都可以用於角色模型，從這一部分來說，Finisher's 是一家值得關注的製造商。此外，Finisher's 作為底色的漆料，顯色效果非常好，吸引了許多愛用者。

●發售商／Finisher's ● 350 日圓起

## MP 4/4

值得一提的是關於 F1 賽車的顏色，在重現麥拉倫汽車於萬寶路作為贊助商當時的塗色時，甚至還展現出講究的一面，例如，底色的橘紅色和上方的螢光橘紅色等。另外，也有推出用於模型車磨光的透明漆料，還有與專用強力溶劑一起使用的產品。

整體顏色屬於色彩豐富的漆料，打底用的基底系列也很適合用於角色模型。目前在日本的大賣場也有鋪貨，取得上更為方便。因為有展示顏色樣本，在店裡就能輕鬆知道完成後的顏色，這點可說是 Finisher's 的一大優勢。

# 不可不知！
# 噴漆設備的構造

以上介紹的所有漆料，都適用於噴筆。噴筆給人的感覺是很難上手，比較適合進階者的工具。但其實在了解其中的構造後，就會發現使用噴筆比想像中的還簡單。接著就來介紹噴筆的基本構造。

## 構造

噴漆設備是以透過空壓機的空氣，將裝入噴筆的漆料噴出的方式來塗色。模型用的空壓機或噴漆設備，會根據模型用的漆料和模型尺寸，調整口徑等尺寸和噴出的空氣壓力等，所以只要購買整套工具，無論是使用哪一種模型用漆料都能夠進行噴塗。

## 空壓機

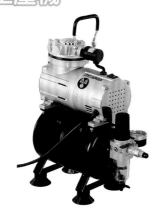

空壓機是為噴漆設備等整個系統，送入高壓空氣的配備。只要將插頭插入家中的插座中，並打開開關，就會產生一定的空氣。根據空氣的壓縮方式，空壓機的外觀會有所差異，但在模型塗裝中，空壓機的尺寸範圍大概是從小型遊戲機，到桌上型電腦的大小。

大部分的人都會將注意力放在最大輸出功率，但其實只要額定壓力達到0.1MPa，就能應付大部分的噴塗作業。在檢視商品目錄時，最應該注意的是運轉聲。又大又老舊的空壓機，以及會發出如同工程般聲響的產品，都不適合在夜間作業。此外，也要確認小型充電式的空壓機等的運轉時間。畢竟在做得正關鍵的時候遇到沒電的情況，真的會讓人欲哭無淚。

## 軟管

軟管用來連接各個配備。基本上是塑膠或橡膠製，可以捲成圈狀方便整理，或是用布包裹，以避免噴到漆料等。當然最重要的是前端金屬零件的口徑，要確認是否適合。

## 噴筆

單動式

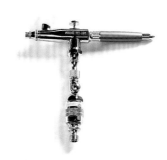

雙動式

是噴漆設備中直接拿在手裡的配備。在一根金屬棒上，有填裝塗料的部分、連接軟管送入空氣的部分，和按鈕等可活動的零件。內部還有送氣道通、漆料通道、貫穿主體的噴針，以及前後移動噴針的裝置等構造。

首先是直徑的部分，市面上最受歡迎的是0.3mm，只要買這個尺寸，基本上不會出現問題。如果是想要噴塗更大的面積或使用濃稠的漆料，可考慮選用0.5mm。不過，在進行漸層等精細的作業時，0.5mm相對上難度會比較高。

接下來是噴筆的種類，市面上最常見的有漆杯式和吸取式兩種。但吸取式的濃度控管較為嚴格，所以建議一開始先選用漆杯式。依種類有兩種使用方式，分別是單動式和雙動式。單動式只要一個按鈕，就能同時啟動空氣和漆料；雙動式則是按壓釋放空氣，往後拉噴出漆料。推薦使用雙動式，因為可以分別控制空氣量和漆料排放之間的關係，有助於避免事故的發生。此外，還有扳機式類型。扳機式相當適合長時間作業或大面積噴塗，但不太適合細節控制，所以建議在選擇時，放在第二或第三順位。

## 調壓閥

調壓閥放在噴筆和空壓機之間，用來調整空氣流量。空壓機的作用基本上只是排出空氣，如果直接連接噴筆，可能會出現噴塗力道太大的問題。因此，一般會利用調壓閥來將壓力控制在一定範圍內。近年來，市面上開始推出將調壓閥和空壓機合為一體的產品，方便使用者一次買齊，不需要再另外購買。此外，調壓閥大多與空壓機濾水器裝設在一起。空壓濾水器是一種貯存空氣經壓縮後形成的水，建議定期放水，避免噴筆噴出水珠。

## 總結

除此之外，如果是漆杯式噴筆的話，還需要放置的支架。支架有許多不同的種類，例如夾在桌邊的款式，或是附在空壓機上的類型等。另外，噴筆是噴霧裝置，與噴漆罐一樣，沒有附著在模型上的漆料會飛散到他處，所以還需要一個噴漆箱來防止噴濺。尤其是使用氣味強烈的硝基漆時，建議也要準備可排氣的噴漆箱。

而且這些噴漆設備的整體規模並不小，例如，必須從電源拉線、選擇塗裝場所，以及在慣用手那側擺放噴筆台等。為了掌握整體情況，最好在設有作業空間的店家等地方確認清楚。

決定採用噴漆設備後，需要花費大量的金錢，還必須打造出相應的環境。但就算每天不停使用空壓機，電費也不過幾塊錢，而且安裝好後馬上就能進行精良的塗裝，呈現出漸層等效果。對模型玩家來說，噴漆設備的存在就像是一種樂器，如果不去使用，就沒辦法展現出獨有的成果。

# 噴漆設備的使用方法和注意事項

在了解噴漆設備的構造後，接著就一起來看看實際的使用方法。無論是還沒有購入噴漆設備的人還是計劃之後要購買的人，都必須看完這篇！已經持有的人則可以試著和自己的使用方式比較一下。

## 漆料的濃度

市面上的瓶裝漆料，普遍濃度都太高，不適合裝入噴筆中噴塗。基本上，稀釋的比例大多取決於溶劑的揮發程度，如果是硝基漆的話，漆料和溶劑的比例大概抓1：1，若是水性漆，則是從漆料1，溶劑0.5左右開始調整會比較好。一般漆料太濃的話會噴不出來，就算噴出來了，也會牽絲或是呈現出粗糙的質感；相反地，漆料太稀則會導致無法顯色，顏色會像水一樣只會出現在邊緣，而且難以乾燥。此外，有些製造商會推出一種命名為AIR，已經事先調整成適用噴筆濃度的漆料。

## 氣壓

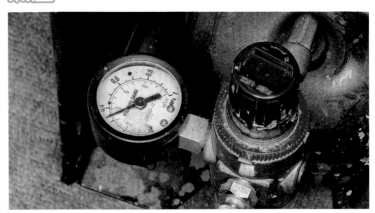

氣壓是透過扭轉調壓閥上的刻度盤來調整。氣壓愈強，無論漆料多濃都能夠噴塗，但在這種情況下，就算是具有光澤感的漆料，表面有時也會呈現出粗糙質感。因此，在塗裝漸層效果時，建議調降氣壓並稀釋漆料會比較好。

## 噴針調整閥

根據噴筆的不同，有些尾端會附有一個調整閥，可決定噴針的下降程度。將調整閥拴緊後，漆料的噴出量會減少，可以噴出更細緻的漆料，但也要看濃度是否適合。

就如上述的介紹，噴漆設備在使用上會有很多變數。但意外地，就算沒有喜歡的使用方式，而且不管工具的好壞，都能夠順其自然地使用。因此，一開始請先抱著漆料順利從尖端噴出就沒問題！的心態來挑戰。

## 噴塗的位置

當漆料從噴筆中噴出，而且濃度不會過稀時（可以噴塗在有光澤感的紙張上進行確認），就能開始將漆料噴塗到目標上。這時候，首先要注意按壓按鈕的方法。使用噴筆的順序是先壓出空氣再噴出漆料，如果不慎搞錯順序，漆料一開始的接觸情況會變得不穩定，導致無法塗出良好的塗膜。此外，在噴塗時要留意最後部分不要碰到零件。這是為了避免因為噴塗的過程中空氣強度發生變化，或是之前的漆料堆積在前端，導致零件塗膜遭到破壞。接著要注意的是噴塗位置，距離太遠可能會導致無法順利著色，距離太近則會造成漆料在表面反彈，無法正常上色。因此，除了漆料濃度和氣壓要保持平衡外，也要保持在適當的位置。舉例來說，在噴塗漸層時，如果是在氣壓低、漆料濃度稀薄的情況下，就要拉近與目標物的距離；反之，若要一口氣完成的話，氣壓要調高，漆料濃度也要比較濃。

# 精挑細選！
# 噴筆&空壓機推薦

在逐漸了解噴漆設備後，以人性來說，果然還是會想要使用看看對吧？因此，接下來將要介紹的是，經過嚴格挑選，推薦給初學者的噴筆和空壓機。以初期投資來說價格並不算便宜，但只要備齊噴漆設備，或許就會讓模型生活更加豐富！已經有這些工具的人，也可以當作更新設備的參考。

## 噴筆

### Procon BOY FWA 0.3mm Ver.2 雙動型噴筆

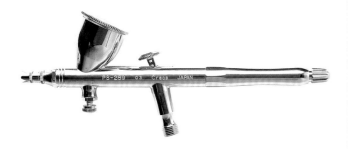

　為雙動式的類型，口徑為0.3mm，是整體性能最為平均的噴筆。這是一枝用途極廣的噴筆，幾乎包含所有的功能。從初學者到進階者都適合。

●發售商／GSI Creos ●13300日圓

### 田宮 TAMIYA HG AIRBRUSH Ⅲ

　要說田宮TAMIYA製的噴筆，最具代表性的就是這枝。具有0.3mm的口徑、7cc的漆杯以及基本的規格，完全不挑人，是一款通用性極高的噴筆。簡約的設計和帥氣的外觀也是亮點！

●發售商／田宮TAMIYA ●12800日圓

## 空壓機

### MR.LINEAR COMPRESSOR L7

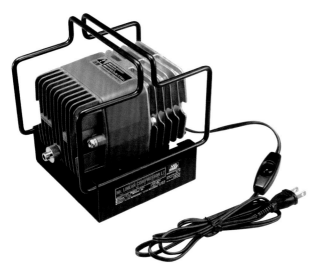

　既小型，通用性又高的空壓機。儘管體積小、重量輕，但還是可以達到0.1Mpa的額定壓力，而且能夠應付高壓的作業。

●發售商／GSI Creos ●38000日圓

### Spray Work Power Compressor

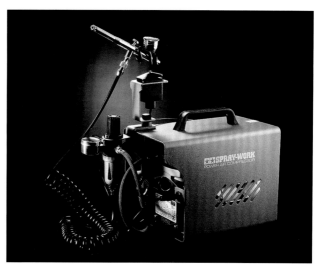

　是田宮TAMIYA出產的空壓機中，最大壓力可以達到0.4MPa的珍貴產品。可以連續產生0.24／0.28Mpa，所以氣壓相當地強。附有調壓閥和軟管等全套配備，只要額外再購買喜歡的噴筆即可。此外，還具有將噴筆支架設計成開關的便利功能。只要將噴筆放在支架上就能關閉開關；反之，拿起噴筆使用的同時，開關也會打開。

●發售商／田宮TAMIYA ●34800日圓

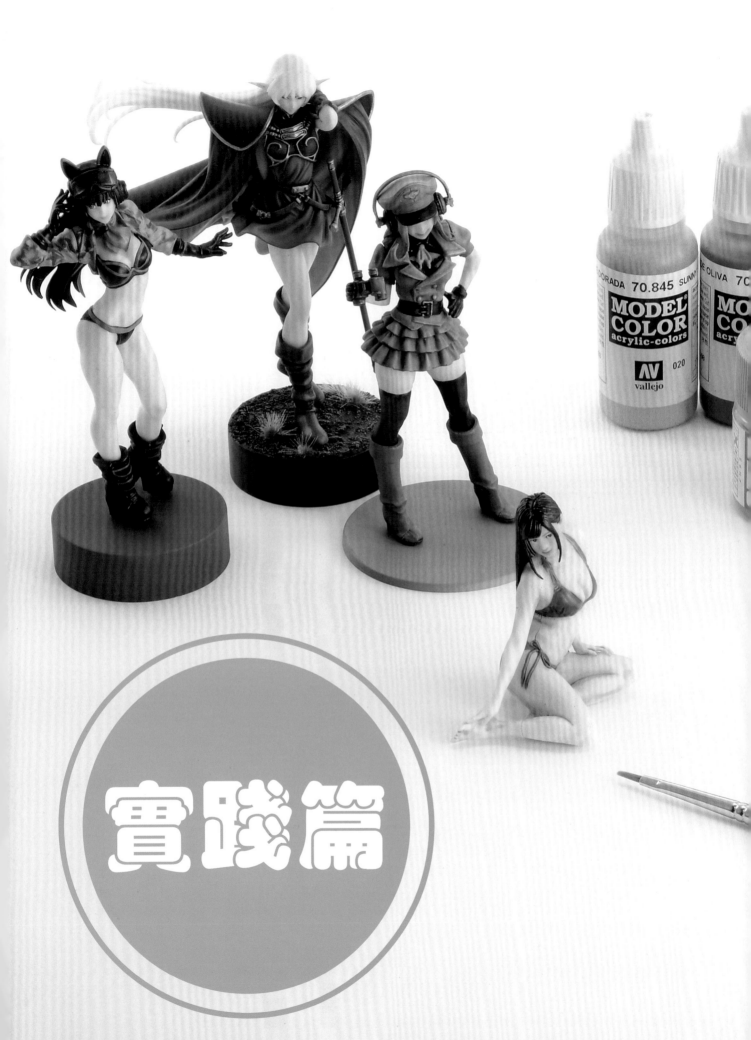

實踐篇

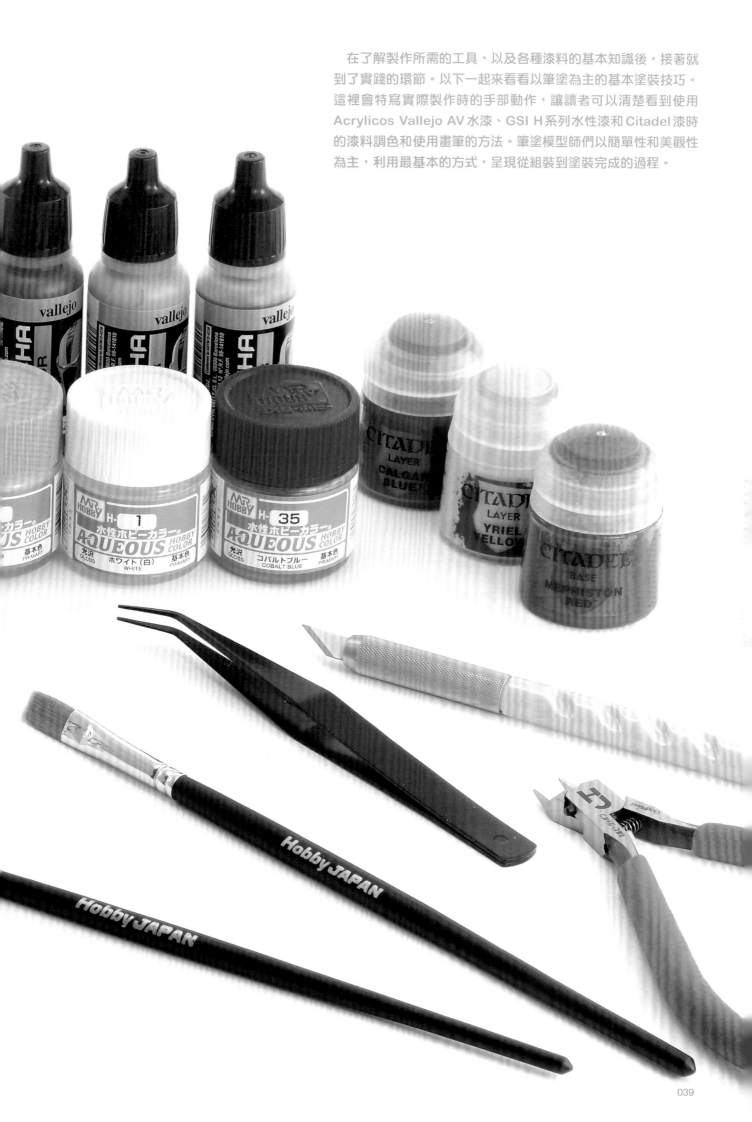

在了解製作所需的工具，以及各種漆料的基本知識後，接著就到了實踐的環節。以下一起來看看以筆塗為主的基本塗裝技巧。這裡會特寫實際製作時的手部動作，讓讀者可以清楚看到使用Acrylicos Vallejo AV水漆、GSI H系列水性漆和Citadel漆時的漆料調色和使用畫筆的方法。筆塗模型師們以簡單性和美觀性為主，利用最基本的方式，呈現從組裝到塗裝完成的過程。

MAX FACTORY 1/20 scale plastic kit
"minimum factory Shunya Yamashita Military Qty's"
Miyuki Makeup Edition
**modeled by MUTCHO**

# Military Qty's Miyuki
# Acrylicos Vallejo AV 水漆筆塗

接下來就開始使用各種漆料來進行繪製吧！此篇是以水性漆 Acrylicos Vallejo AV 水漆為主，針對「山下俊也 Military Qty's Miyuki」進行塗裝。除了呈現如何藉由噴霧罐和畫筆分別塗色的簡易技巧，還有傳授如何利用乾刷技法輕鬆提升整體氛圍！這個範例的目標是完成牢固的臉部和肌膚塗裝，所以整體用色相對較少。接著就一起來看看每個進行的步驟吧！

MAX FACTORY 1／20比例 塑膠組裝模型
「minimum factory山下俊也 Military Qty's」
**Miyuki 自行塗裝版**
製作／むっちょ

**首先是打開模型**

▲邊進行製作的準備，邊打開模型。因為有許多細小的零件，要盡量將桌子清空後再開封，避免弄丟零件。

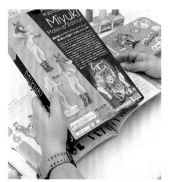

▲包裝盒中附有說明書和塗裝樣本。順帶一提，製作這個塗裝樣本的是，在本書製作蒂德莉特的てんちょ老師。

▲來看看盒子裡的內容物。1／20比例的模型，組裝完成後大概是9cm，所以每個零件的尺寸都很小。皮膚部分和衣服部分按照框架分類。

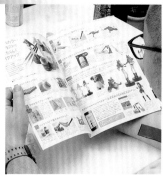

▲說明書中也有收錄以Citadel漆來筆塗的對應指南。這也是值得參考的地方！

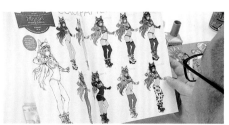

◀也有附上山下俊也的配色樣式，推薦從這裡選擇喜歡的顏色。

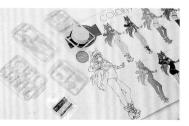

▶內容物一覽。附有模型、說明書、眼部水貼紙。這次要利用這個水貼紙來重現普通版包裝的顏色。

**拆下零件**

▲首先是拆下零件。既然都難得依照皮膚部位來區分框架，那就活用這個配置來噴塗噴霧。

▲如果就光框直接以噴霧罐噴塗基底的話，必須修剪湯口痕跡的部分，因此要剪到不能再剪的程度。這時建議分兩次剪切，以避免剪到零件。

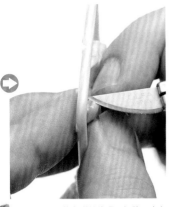

▲以刀具將零件上剩餘的湯口切除。小心不要切過頭傷到零件！

▲以細頭的銼刀來處理細小的湯口痕跡。只要備有一枝銼刀，各方面都會更加方便！

▲如果湯口留得太大，處理起來會很麻煩，所以只要從最細微的部分開始切除即可。

▲若想要修整到平滑的程度，建議使用研磨工具。這裡是用海綿砂紙來處理湯口的痕跡。

▲也要修整製作過程難免會形成的分模線。這個模型在大腿部分有很明顯的分模線，是必須要修除乾淨的地方。

▲如果基底色相同的話，也可以先組裝後再塗裝。後續在組裝零件時，務必要詳讀說明書，避免組裝錯誤。

▲Military Qty's的模型，零件通常都能完全密合，所以建議使用流動性高的黏著劑。

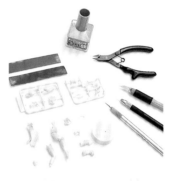

▲這麼一來就完成了塗裝底色前的準備。目前的狀態是，有些已經組裝好，有些仍然還未從框架上拆下來。剩下的框架可以拿來試用塗裝的顏色，作業上會更加便利。

▲將噴漆夾夾在零件上。盡量夾在榫頭或看不見的部位，避免有地方沒塗到顏色。

▲連同框架一起噴漆時，因為有可以夾的地方，相對上會比較簡單。這點是就著框架來噴漆的優點。

▲如果完全沒有可以夾的地方，可用黏著劑（軟橡皮）黏在噴漆夾上。

▲夾的時候，要考慮到正面或顯眼的部位必須確實塗上顏色。這次鞋底和背面是否美觀較不重要，因此將噴漆夾夾在這些地方。

▲噴漆夾的鱷魚鋸齒的部分相當有力，如果是小型又容易損壞的零件，要以雙面膠固定在其他棒子等工具上。

▲在噴漆前，利用柔軟的刷毛等輕輕刷掉異物或灰塵。如果噴漆時，表面殘留著灰塵等異物的話，這些異物就會直接固定在零件上，導致外觀看起來不夠完美。

底色塗裝

▲實際以噴漆罐進行基底上色。這裡使用Citadel漆的桑德利沙塵黃（Zandri Dust）來塗裝衣服的零件。

▲皮膚的部分噴塗透明保護漆。噴霧的溶劑附著在表面上，有助於牢牢地抓緊漆料。

▲重複相同的動作，使用黑色底漆補噴土噴罐噴塗手套等零件。

▲完成噴罐噴塗的部分。接下來活用底色，以筆塗的方式進行細節部分的塗裝。

以AV水漆來上色

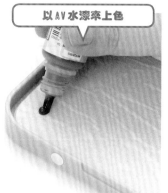

▲從這個步驟開始進行筆塗。首先從活用底色的迷彩服塗裝開始，將深棕色（Chipping Brown）取出放在調色盤上。

▲在沾取漆料前，畫筆必須沾水清洗乾淨。這次AV水漆也是用清水稀釋，所以建議準備乾淨的清水。

▲以畫筆抹開確認顏色。

▲使用橄欖綠（Olive Green），塗裝迷彩服的亮綠色部分。以防萬一，將顏色排列在調色盤上，用以確認。

▲塗到不適合的顏色時，要確實將筆毛上的漆料清洗乾淨。如果沒有清洗直接沾取其他漆料，就會混合成預料之外的顏色。

▲利用框架的部分進行試塗，用以調整底色的影響或漆料與水的比例。

▲試塗後的結果是，決定使用色調稍微亮一點的天空綠（Green Sky）。由此可知試塗的重要性！

▲上色時要反覆、多次地塗抹薄薄一層，以呈現出漂亮的顏色。迷彩的花紋可參考插圖或實物。

▲確定天空綠（Green Sky）呈現出漂亮的顏色後，以相同的訣竅塗上橄欖綠（Olive Green）。先塗上淺色的優點是，就算畫錯也沒關係，之後可以用深色來掩蓋。

▲如果沒有順利顯色或有部分零件沒有塗到顏色，就要重新上色。因為是迷彩花紋，所以要小心不要塗過頭。

▲迷彩部分的塗裝，到這裡差不多就完成了。以深棕色來連接部分亮綠色。

利用乾刷來增加氛圍！

▲接下來是乾刷，以綠松色（Turquoise）在黑色底色表現出明亮的部分。用乾燥的畫筆（可以的話，請選用乾刷專用畫筆）沾取漆料。

▲在廚房紙巾上擦掉筆毛上的漆料，擦到感覺顏色都擦掉時就可以進行乾刷。

▲這裡也用框架來試塗。建議在零件號碼等有模具的地方進行。

▲稍微塗上一點顏色後，看起來不太顯眼也沒關係，只要有種氛圍不太一樣的感覺即可。

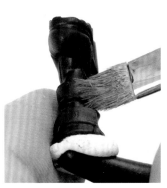

▲以畫筆沿著塗黑的零件邊緣塗抹。

▲呈現出打光般的顏色。如果塗得太過頭，就會連平面的部分也塗到顏色，導致太過顯眼。失敗時可以利用黑色噴罐重新上色。

比較乾刷前後的差別。藉由藍色的打光，提升立體感。

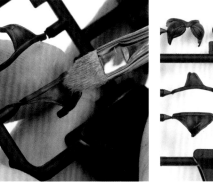

▲以同樣的方式，針對手套和內褲等黑色底色零件進行乾刷。塗完靴子後直接進行即可，不必再沾取漆料。塗色時只要塗上一層，且力道要一致。

▲服裝零件也塗裝完成後，內褲的皺褶和手指等看起來會比較立體。

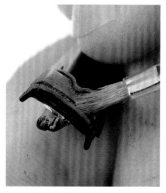

▲連同護目鏡零件的邊緣也進行乾刷，呈現出打光的感覺。

▲護目鏡通常是玻璃材質，所以要塗上更亮的顏色。這裡是用灰白色（White Grey）來進行乾刷。

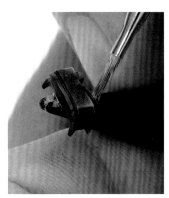

▲在使用更為明亮的灰白色（White Grey）時，塗色範圍要比綠松色（Turquoise）還要窄，而且只要塗一點點在邊緣即可。

▲接下來是塗裝頭髮零件。這裡也是以乾刷的方式進行！

▲乾刷時只要髮尾上色即可。從頭髮中段開始，先輕輕下筆，愈靠近髮尾下筆力道愈強。

▲圖為塗裝完成的狀態。與靴子和護目鏡的打光不同，呈現出漸層感。

▲接下來是進行細節區塊的上色。首先從領巾的橘色開始！

▲像橘色這類黃色系的顏色較難顯色，所以要重複上色多次。

▲第一次塗裝完成。因為還看得到底色，等乾燥完成後要再次塗裝橘色。總之現在先放著乾燥！

▲等待乾燥的時候，來處理橘色線的部分。在黑色底色的部分畫上橘色細線。

▲在黑色底色上，橘色的顯色效果較差，所以重複塗色次數必須比領巾的部分還多。

▲靴子的細節邊緣等細微的塗色，如果技巧不熟練的話，會比較吃力。建議一開始先以筆腹摩擦邊緣的方式來上色。

▲不小心塗到範圍外時，可以趁乾燥前用棉花棒等工具來擦除。如果是沒有要乾刷的部分，直接用黑色漆料覆蓋也OK。

▲橘色線第一次塗裝完成。等到確實乾燥後，要再重複塗上三次左右。

皮膚用海綿！

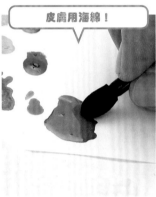

▲再來是畫上皮膚的陰影。漆料使用AV水漆幻妖精膚色套裝組（Fairy Flesh）的曬傷肌膚色（Burned Flesh），塗裝工具則是選用畫眼影的海綿眼影筆。

▲利用與乾刷同樣的訣竅，擦拭並調整多餘的漆料。海綿要呈半乾的狀態。

▲在膝窩等會形成陰影的部分，以輕拍的方式塗色。

▲想要塗抹膝蓋下方狹小的部分時，海綿會顯得太大，可以用棉花棒來處理。

▲腹肌也加上陰影的話，有助於營造出性感的形象。在中心線和從腰部到腳踝的部分畫上陰影後，可以提升立體感。

▲乳溝當然也要加上陰影。漆料不小心沾到其他地方時，可用沾溼的棉花棒等工具擦拭。

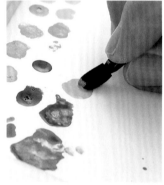

▲在臉部塗上漆料。以化妝用的海綿棒沾取幻妖精膚色套裝組（Fairy Flesh）的中階膚色（Medium Flesh）畫上腮紅。

▲這裡也要先在廚房紙巾上調整多餘的漆料。

臉部上色

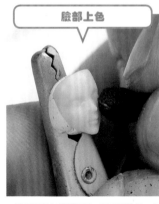

▲腮紅要畫在眼部周圍，而不是臉頰。如果畫在臉頰，會給人一種年紀較小的感覺。

▲細節的部分以棉花棒處理。從眼角到顴骨部分只要稍微上色即可。

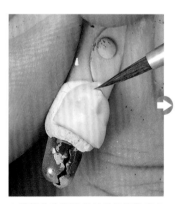

▲嘴巴的塗裝要像是用曬傷肌膚色（Burned Flesh）來進行入墨線一樣，畫在模型上。畫筆的移動方向是從左右的嘴角朝向中間。

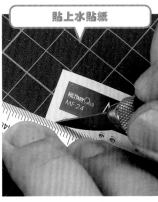

貼上水貼紙

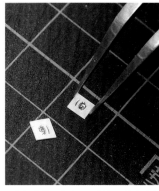

▲臉部的基礎塗裝完成。可以看到淡淡的腮紅，嘴巴的部分也更加清楚明顯。接下來，跟嘴巴入墨一樣，要使用中階膚色（Medium Flesh）畫上口紅。

▲再來是貼上模型所附的水貼紙。先以筆刀切成適當大小。

▲切好的樣子如上圖。以鑷子小心地夾取，避免水貼紙破損。

▲將水轉印式的貼紙浸泡在水中，等到貼紙和膠紙分離後就可以進行黏貼。

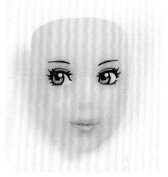

▲先去除多餘的水分，以免影響到好不容易畫好的臉部塗裝。

▲將膠紙放在靠近目標的位置，滑動貼紙。利用尖端細小的工具來調整位置，這裡使用的是畫筆。

▲決定好位置後，以棉花棒擦除多餘的水分。擦拭時要注意力道，避免貼紙歪掉。

▲左右眼都貼好後，臉部就完成了。這裡增加一道手續，在嘴唇上用白色系的打亮粉點綴一下，使其呈現出光澤感。

最後是組裝！

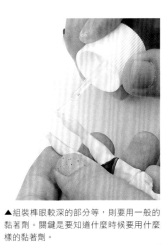

▲塗裝結束後，就到了組裝的環節，組裝時一般都是使用流動性高的黏著劑，過程中小心不要塗到塗裝面。

▲組裝榫眼較深的部分等，則要用一般的黏著劑。關鍵是要知道什麼時候要用什麼樣的黏著劑。

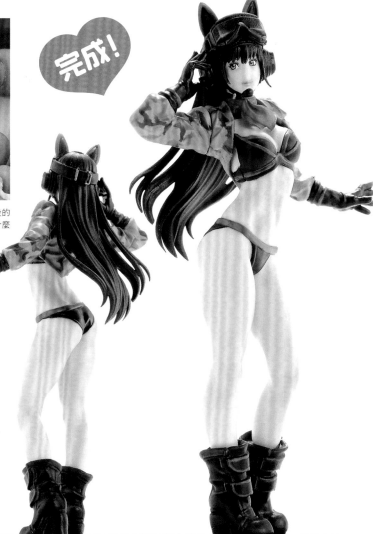

完成！

むっちょ

在 Hobby JAPAN 和 Hobby JAPAN extra 中，從袖珍模型到鋼普拉都能親自完成的多方位的模型師。以「Hobby 顧問」的身分活躍於各處！

むっちょ的
YouTub 頻道
TheKingMutcho

▶這是以與模型相關的事物為主題的綜合型 Hobby 頻道，請大家務必前往觀看。

MAX FACTORY 1/20 scale plastic kit
"minimum factory Shunya Yamashita Military Qty's"
Nene Makeup Edition
**modeled by FURITSUKU**

# 「Citadel」漆也有各種用法！
# 一次解說
# 所有的活用方法

Citadel漆有各種不同類型，除了底色（Base）和薄塗（Layer）等以前就開始販售的漆料外，還有噴筆專用漆（Air）和2019年推出的對比漆（Contrast）等。由於所有漆料的使用方法都不同，儘管屬於同一系列，相信大家仍然有沒使用過的產品。因此，以下將按照從以前就在使用的顏色、噴筆專用漆和Citadel對比漆的個別優勢進行分類，介紹更容易上手的上漆方法。

MAX FACTORY 1／20比例 塑膠組裝模型
「minimum factory山下俊也Military Qty's」
**Nene 自行塗裝版**
製作／ふりつく

※Citadel漆的名字一般是用英文稱呼。台灣市面上常見的幾款顏色，會參考販售資訊附上中文；市面上較少見的顏色則直接使用英文標示。

▲一開始先噴上透明保護漆，提高漆料的附著力。

▲無論是要筆塗的零件，還是打算用噴筆塗裝的零件，都可以用相同的噴罐。輕輕噴塗後使之乾燥。

▲準備用噴筆進行塗裝的部分以黏著劑等來固定零件，並進行一次噴塗。

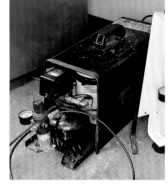

▲接著是準備噴漆設備。打開空壓機的開關，使之排出空氣，並利用調壓閥調整壓力。這次調整到0.3MPa左右。

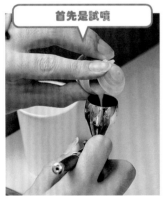

首先是試噴

▲Citadel Air噴筆漆是設計時就先進行稀釋，專門用於噴筆的漆料。以專用溶劑Air Caste Thinner來稀釋，塗料和溶劑的比例大約是3：1。

▲利用手邊的紙杯，進行噴筆的試塗。噴塗數次後，確定是否有結塊、會不會太稀，以及空氣壓是否剛好。

▲測試到完全沒問題後，再開始正式進行噴塗。在那之前要先沖洗噴筆，清除之前殘留的漆料。

▲第一個要使用的是Citadel Air噴筆漆的機械神教標準灰（Mechanicus Standard Grey）。這是Citadel中最經典的灰色系底色漆料。

▲圖為專用溶劑 Air Caste Thinner。Citadel Air 噴筆漆也可以用清水稀釋，但如果要讓塗裝效果更平滑完整的話，就必須使用這罐溶劑。

▲Citadel Air 噴筆漆也可以不稀釋直接噴塗，但建議不熟練的人，還是先移到其他容器中進行稀釋。

▲在紙杯上進行試噴。確定沒有問題後，再一步一步地進行噴塗。

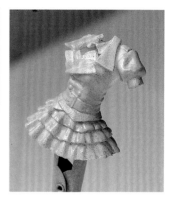

▲將身體部分的衣服塗成灰色。一開始先均勻地噴塗顏色。

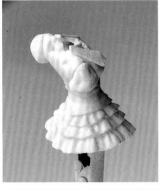

▲背面也要確實噴塗，直到看不見模型表面的膚色為止。

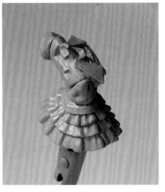

▲上圖是整個零件都塗滿灰色的樣子。衣服內裡露出來的部分，以及裙子的隙縫等都要確實塗上顏色。

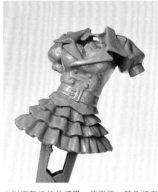

▲以平整塗抹的感覺，使用單一顏色將表面噴塗完成。噴筆最適合用在像這樣需要大面積均勻塗色的場合。

▲靴子也用灰色塗裝。這部分也是用單一顏色，邊轉動零件邊均勻噴塗。

▲帽子只要噴塗可以看見的部分即可。由於不是可以拆卸的模型，與頭部連接的部分等看不見的地方，不塗上顏色也沒關係。

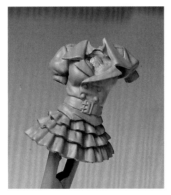

▲接著用較明亮的芬里斯灰（Fenrisian Grey）來塗色。這次噴塗的角度與頭部傾向的方向相同。

**利用噴塗做出簡單的漸層色**

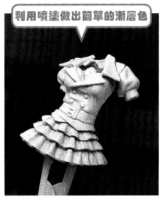

▲輕輕地噴塗後，一開始的底色上附著了更為明亮的顏色，而陰影的部分則維持基底色，因此形成了漸層的色調。

▲從這裡開始換成筆塗。首先是用芬里斯灰（Fenrisian Grey）來乾刷，先修整顏色稀薄的部分，接著於邊緣塗上顏色。

▲靴子的皺褶部分也進行乾刷，可以製造出打亮的效果。

▲裙子的皺褶部分也和靴子一樣進行乾刷，以加強亮度。

**輪到用畫筆來繪製細節！**

▲使用帝皇之子（Emperor's Children）來繪製作為裝飾的粉紅色線條。筆尖要盡量尖一點，以順利畫出細線。

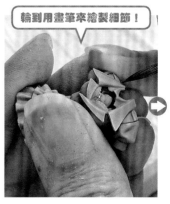

▲畫粉紅色線條時，只用筆尖的部分，而且要分成數次來繪製，以調整線條的粗細。

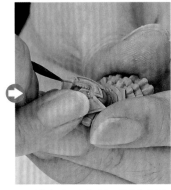

▲兩側衣領也要畫上線條。推薦使用粉紅色系來搭配灰色，襯托起來會相當漂亮。

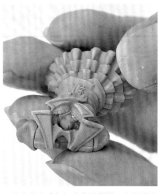

▲圖中是完成粉紅線條的模樣。衣領的邊緣和粉紅色線條要保持一定的距離，線條輪廓清晰的話，外觀會顯得更好看。

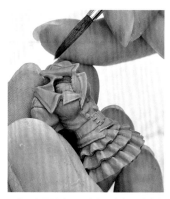

▲依照相同的步驟，在衣服的各個地方畫上線條。裙子的皺褶部分非常難畫，所以這次先省略。光是這樣感覺就已經很完美了。

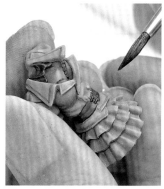

▲皮帶、內衣以及帽簷的部分，塗上芬里斯灰（Fenrisian Grey）加以區隔。

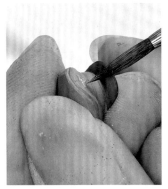

▲帽子的金屬裝飾塗上復仇者金（Retributor Armour）。到此就完成了衣服部分的塗裝。

小心調整眼睛的水貼紙

▲高手在使用水貼紙時會裁切到剛剛好，但在技術還不熟練時，建議膠紙的部分留多一點，確保有地方可以夾取。

▲以軟橡皮將零件固定在調色皿的底部。利用鑷子盡可能小心地夾取水貼紙。

▲水貼紙剛好可以移動時是黏貼的最好時機。可以觸摸周邊不是用於製作的部分來確定。

▲用前端尖銳的工具來調整貼紙的位置。

▲決定好位置後，以棉花棒去除多餘的水分，使貼紙黏緊。吸除水分時動作要輕柔，避免貼紙歪掉。

▲確定好單邊眼睛的位置後，按照相同的步驟貼上另一隻眼睛。

▲移動水貼紙時，建議使用不會吸取水分的工具或是沾溼的畫筆。

▲另一邊眼睛也用棉花棒吸取多餘的水分。有時會遇到單側看起來很好，但兩邊都貼好後卻不如預期的情況，請仔細考慮雙眼平衡，再決定黏貼的位置。

▲在確定好雙眼平衡後，就能貼上水貼紙。接下來是臉部的塗裝。

▲將田宮 TAMIYA WEATHERING MASTER 舊化粉彩盒G套組的栗色畫在臉部零件的邊緣，增加臉部輪廓的陰影。

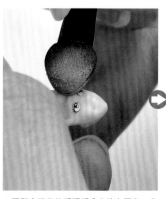

▲頭髮會遮住的額頭部分也塗上栗色，作為瀏海的陰影。

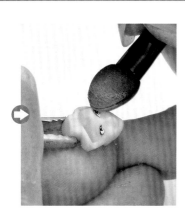

▲接著一樣使用WEATHERING MASTER舊化粉彩盒G套組，這次選用鮭魚粉來畫眼角。下手不用太重，只要淡淡地上色即可。

▲以瑞克蘭膚（Reikland Fleshshade）塗滿整張臉。直接使用的話，漆料會過於濃稠，請先用專用稀釋劑Lahmian Medium以1：1的比例稀釋後再進行。

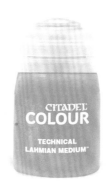

▲圖中是用於稀釋Citadel漆的Lahmian Medium。一般也可以用清水來稀釋，但用這個稀釋劑的話，漆料會變得更加光滑，因此請務必準備一罐放在手邊。

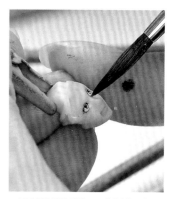

▲利用專業稀釋劑以1：2的比例，稀釋具有紅色色澤的卡羅堡深紅（Carroburg Crimson），稀釋完成後，進行眼睛周圍和嘴脣的上色。

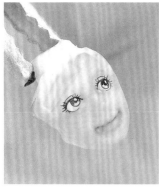

▲待漆料乾燥後，凹凸不平的地方會顯現出漆料的濃淡，進而營造出肌膚的質感。這次漆料在嘴脣部位的嘴角結塊，所以算是上漆失敗。

臉部可以重新繪製

▲重新上色的方法是，將水性漆料用的稀釋劑塗抹在零件上，以此去除漆料。

▲因為稀釋劑會溶解塑膠和水貼紙的部分，過程中要小心，不要塗抹過多。若在貼上水貼紙後，噴上一層保護漆的話，可以發揮出一定的保護效果。

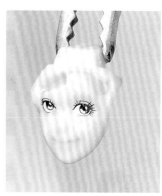

▲重新進行臉部塗裝。

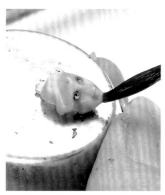

▲之所以會結塊，是因為稀釋得太淡，這次汲取失敗的教訓，重新調整稀釋的濃度，以1：1的比例進行稀釋。

▲胸口零件也使用瑞克蘭膚（Reikland Fleshshade）添加除影。

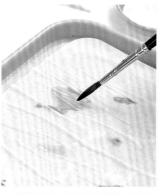

▲太濃稠的話，會比較偏向褐色，所以要用Lahmian Medium稀釋，漆料和稀釋劑的稀釋比例為1：2左右。

▲漆料太多的話會沉澱在底部，乾燥後會感覺髒髒的。

▲用擦拭筆吸除多餘的漆料。如果是用畫筆的話，要沾取適量的漆料，避免吸除太多。

▲臀部的陰影使用TAMIYA WEATHERING MASTER舊化粉彩盒G套組來呈現。以鮭魚粉、焦糖色、栗色這三個顏色打造出喜歡的肌膚質感。

▲這裡使用的是焦糖色。用附贈的海綿刷描繪皺褶的部分，突顯出立體感。

▲瑞克蘭膚（Reikland Fleshshade）以與塗裝臉部時相同的比例進行稀釋後，塗抹整個零件。到此就完成了肌膚塗裝。

▲接下來是頭髮和裝飾的塗色。領巾的黃色，以艾芙蘭夕陽色（Averland Sunset）來上色。

▲黃色較難顯色，要反覆數次乾燥、上色的過程。這次大概重複上色三次。

▲圖為塗裝完成的模樣，明顯呈現出漂亮的黃色。

▲暗色系的內衣用 Citadel 對比漆中的 Gryph-Charger Grey 來上色，以此輕鬆呈現出濃淡。

▲頭髮的粉紅色，使用與衣服裝飾一樣的帝皇之子（Emperor's Children）。

▲沿著模具，從頭頂往下塗滿顏色，盡量不要漏掉。

▲乾燥的時候務必核對完成圖的上下位置，避免漆料流動，導致形成不自然的顏色。

▲待乾燥後，在頭髮的下半部塗上 Citadel 對比漆中的 Magos Purple，為模具添加陰影。

從完成圖思考出的畫法

▲因為漆料沉澱在縫隙間，自然呈現出微微的漸層色。

▲除此之外還有其他頭髮零件，不要忘了塗色。

▲為了強調出漸層的感覺，頭髮的上半部用亮粉紅色富根粉紅（Fulgrim Pink）來進行乾刷。

▲在頭髮凸出的部分輕輕地刷上顏色，只要有點顯色即可。

▲頭髮塗裝完成。明暗分明，強調出漸層感。

CITADEL
COLOUR
CONTRAST
BLACK TEMPLAR

▲黑絲襪的部分使用 Citadel 對比漆中的 Black Templar 來上色。這罐漆料可以讓人輕鬆克服黑色難以呈現出漸層效果的困境。是筆塗時必備的漆料。

對比漆提升透明感！

▲上色時就像是在絲襪部分染色。圖中的模具已經塗上顏色，呈現出絲襪的感覺。

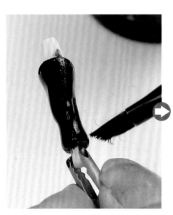

▲這次以顏色較深的絲襪為範本，塗成如圖中的色調。深淺部分可以隨喜好調整。

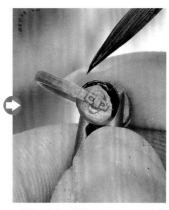

▲塗裝小配件。以鉛銀（Leadbelcher）塗滿整個耳機後，取艾班頓黑（Abaddon Black）進行稀釋，塗在耳罩的部分。

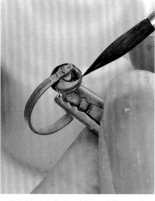

▲塗色範圍非常小，所以要小心不要塗到外面。若不慎失敗，底色系列遮蓋力強，可以從頭重新繪製。

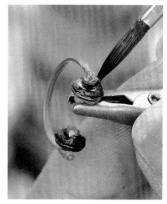

▲漆料用水稀釋後，會透過毛細現象流至凹凸部分。

▲望遠鏡也與其他小配件相同，以鉛銀（Leadbelcher）塗滿後，染上以水稀釋的艾班頓黑（Abaddon Black）。塗裝完成。

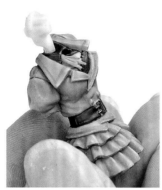

▲接著開始組裝！黏著劑碰到塗裝的地方時，會連同塗膜一起溶解，所以使用時務必小心。

**最後的組裝要更加謹慎**

▲小零件等用瞬間膠的話，可以在不傷害塗膜的情況下組裝。

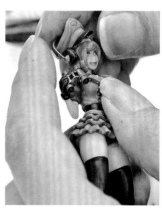

▲Nene的耳罩式耳機非常細小，組裝在頭上時，要多加留意，避免損壞。

▲全部的零件都組裝好後就完成了！

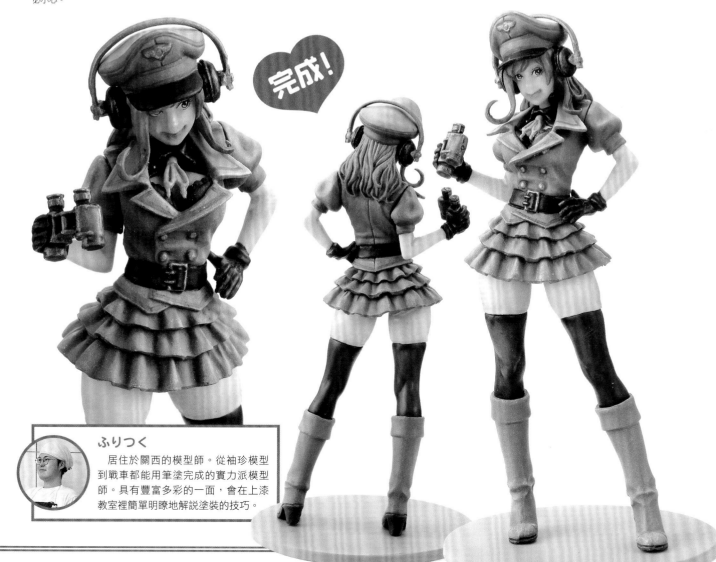

完成！

**ふりつく**
居住於關西的模型師。從袖珍模型到戰車都能用筆塗完成的實力派模型師。具有豐富多彩的一面，會在上漆教室裡簡單明瞭地解說塗裝的技巧。

實踐篇

MAX FACTORY 1/20 scale plastic kit
"PLAMAX" Naked Angel
Shoko Takahashi
**modeled by PURASHIBA**

# 使用「新配方」GSI H系列水性漆
# 表現出光澤肌膚

接下是使用隨處可見，在任何一家模型店都找得到的GSI H系列水性漆，實際進行上色。GSI H系列水性漆在2019年11月更改設計，改版成使用上的舒適性更接近於硝基漆的水性漆。實踐使用的模型是選用「Naked Angel」的高橋聖子。Naked Angel是實際對美女進行3D掃描，塑造出逼真造型的系列。以下介紹如何在不對成型色膚色進行加工的情況下，表現出潤澤肉感的方法。

MAX FACTORY 1／20比例 塑膠組裝模型
「PLAMAX」Naked Angel
高橋聖子
製作／ぷらシバ

| 從確認模型內容開始 | 零件分兩次剪切 | 保持皮膚的完整性 | |

▲圖中是包裝和內容物。框架的成型色只有膚色一色。包裝給人一種影片的感覺。

▲首先是剪下要用於塗裝的零件。因為想要完美地維持皮膚的完整性，分成兩次剪切。

▲臉部零件就如圖般的細小。頭髮部分很纖細，剪下後要小心拿取，避免損壞。

▲殘留的湯口要修剪乾淨。先用斜口鉗大致剪除。

▲臉部等細小的零件一樣進行第二次剪除。到這裡的步驟是兩次剪切。

▲立起設計用筆刀，以刀刃刮平湯口剩餘的細微痕跡。小心不要刮到零件本身。

▲因為是皮膚面積比較大的模型，削切時要小心不要傷到表面。也可以用研磨用具來處理這一部分。

▲先黏合由膚色一色組成的零件，如大腿等。大型零件使用田宮TAMIYA的白蓋膠水來固定。

▲塗上黏著劑後，接合零件。暫時維持接合的姿勢，使之固定。

▲確實黏合的訣竅是，先用白蓋膠水，再用流動性高的黏著劑進一步固定。

▲待黏著劑流入接縫處後壓緊。

▲以相同的方式，將身體黏合固定。黏著劑要盡量塗抹在看不見的部分，若是沾到黏著劑，塑膠會融化。

▲組裝各個部位的零件。到這個步驟，塗裝前的組裝就完成了。

▲在這個步驟修整分模線等令人在意的地方。

▲右手臂的根部有溢出一點黏著劑，這部分要進行磨平。

▲待溢出的黏著劑完全硬化後，以筆刀削除。也可用砂紙，但建議用前端較細的銼刀，避免磨除需要的部分。

▲修整好令人在意的地方後，噴上一層透明的保護漆。難得有用膚色作為成型色的模型，所以接下來會活用這點進行製作。

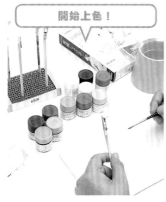

開始上色！

▲全部的零件都噴上保護漆後，進入筆塗的環節。事前在桌上準備好必需的道具和漆料。

▲從肌膚面積最大的零件開始塗裝。將H系列水性漆的鮭紅色和薄茶色，以1：2的比例進行混合。塗在後半側，打造出陰影。

▲參照包裝或說明書中的構圖，將看不見的部位塗滿顏色。

▲圖中是膝蓋凹凸部分、膝蓋後側及腳掌塗好後的模樣。

以研磨工具磨回成型色進行調整

▲利用海綿砂紙（1000號）刮削塗膜，露出成型色並調整陰影部分。這個模型的魅力就在於，可以善用膚色成型色，以這種方式進行調整。

▲另一隻腳也用同樣的方式塗色並進行刮削。就算失敗也可以削除表面重做，所以可以不斷地嘗試。

▲以小腿、小腿肚和膝蓋部分為中心，用海綿砂紙進行刮削。進行時力道放輕，並且要一邊確認表面。

▲小腿磨回成型色，與陰影呈現對比，打造出自然雙腳。

▲大腿也磨回成型色，塑造出打光的質感。

▲臉部也和腳進行相同的塗裝，粗略地塗抹整個皮膚。

▲不要忘記瀏海的分線。漆料堆積太多的話，會形成不自然的陰影，所以在覺得好像塗過頭時，建議用畫筆擦拭一下。

▲使用海綿砂紙磨擦臉頰和鼻梁。臉部有很多微小的細節，所以力道要輕柔。

簡單的眼睛塗裝

▲圖中為一種顏色呈現出的模樣。輪廓清楚，嘴型也很突出分明。

▲進行眼睛的上色。因為瞳孔輪廓很深，使用稀釋到很淡的白色時，畫筆只要點一下，漆料就會自動在眼白展開。

▲黑眼球的部分也用相同的技巧來上色。將黑色稀釋後，只要在模具上點一下，就能打造出眼眸。

▲完成單眼上色。可以從圖中看到漆料流遍各個角落。

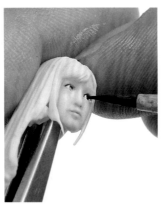

▲另一隻眼睛也用相同的方式上色，並沿著上方的上眼瞼畫一條黑線。

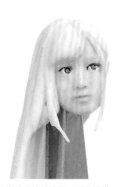

▲完成眼睛的塗裝。光是這樣，就已經呈現出臉部的感覺。

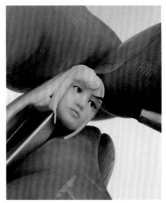

▲眉毛用木紅色描繪。調節濃度的技巧比較難，所以可以邊確認邊上色，用較淡的顏色反覆畫出線條。

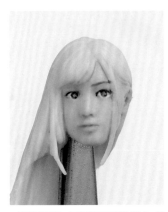

▲畫好眉毛後，已經很有臉部的樣子。因為是要營造出素顏的模樣，大概這樣就差不多了。

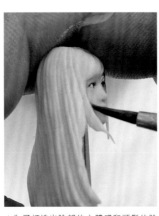

▲為了打造出臉部的立體感和頭髮的陰影，沿著臉部和頭髮的交界線反覆塗上與肌膚相同比例的漆料。

▲接著是畫上腮紅。上色時像是將粉紅色輕輕放在臉頰外側的感覺。

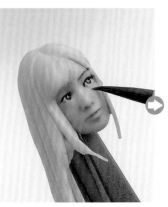

▲眼睛周圍也微微畫上一點粉紅色，增添氣色。

胸口要最為謹慎

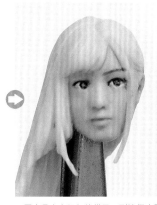

▲圖中是畫完腮紅的樣子。到這個步驟為止，差不多完成臉部的上色。接著是依照喜好畫上口紅。

▲這裡是用鮭紅色來塗裝口紅的部分，像是塗在嘴唇內側般地上色。

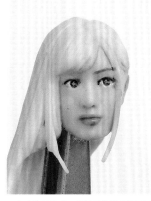

▲完成臉部上色。模具構造做得很確實，所以塗裝比想像中還來得容易。

▲接著是身體的塗裝。這裡還要分別塗上泳衣的部分，但只要塗滿泳衣的顏色即可，所以輕鬆就能完成。

▲與雙腳相同，以砂紙磨亮的同時，也要為最引人注目的胸口進行上色。這個部位不好進行刮削，而且失敗會很明顯，所以要小心顏色流到溝中。

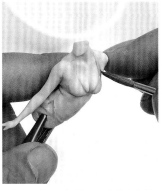

▲在與泳裝分界處的部分，自然地塗上顏色，打造出立體感。泳裝則是用鈷藍色反覆多次上色。

▲肩膀附近的泳衣線條深度較淺，上色時要多加留意。若不小心塗到範圍外，可以用海綿砂紙磨掉漆料，恢復成原本的模樣。

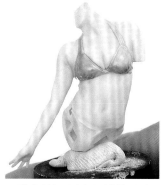

▲圖為泳衣第一次上色完的模樣。顏色還不夠深，呈現出的質感與肌膚相同，所以乾燥後還要再次上色。

▲不要忘記腳上的綁帶，這裡也要反覆上色。

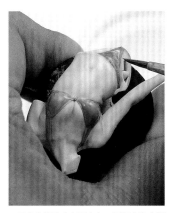

▲下半身的泳衣也要上色。要留意泳衣顏色的一致，如果色調不同，感覺會不太自然。

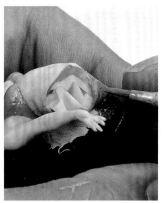

▲黏接零件後，就不會看到腳的根部，所以這裡塗出去也沒關係。

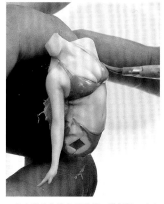

▲待上半身的泳衣乾燥後，進行第二次上色。在反覆上色的過程中，質感也會跟著改變。

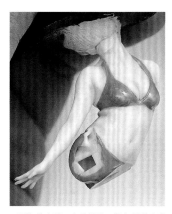

▲圖為塗完第二次的模樣。泳衣呈現出光澤感，也能看出與肌膚間的差異。

▲綁帶也要重複上色。泳衣塗完第二次顏色後，要等到完全乾燥。

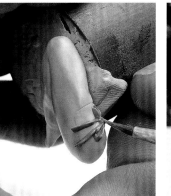

▲在等待乾燥的期間，進行頭髮的塗裝。身體陰影遮住的部分，用濃稠的海軍藍塗滿。

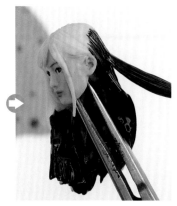

▲其他的頭髮部分也用海軍藍上色。中間不會露出來，所以大致畫一畫就好。

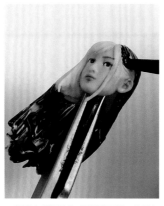

▲畫到皮膚附近時，要謹慎下筆。漆料如果流入耳朵，修改上色會很麻煩，務必小心！

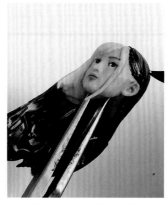

▲仔細觀察髮流，像是梳頭髮般地順著方向上色的話，既不會碰到多餘的部分，也不會塗到範圍外的地方。

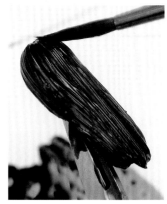

▲上色範圍較大時，多少會有一些地方沒塗到顏色，但後續可以利用這點，塗上不同的顏色。

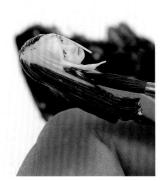

▲這個模型最難上色的是鬢角部位的零件。上色時要連同內側一起塗滿。

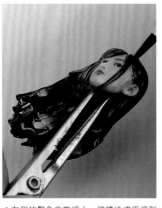

▲左側的鬢角非常細小，建議換成極細型號的面相筆來上色會比較好。

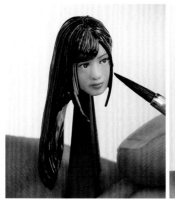

▲到此頭髮的部分就差不多都完成了，接著要修改明顯沒塗到的部分。

▲身體遮住的部分會成為陰影，所以要整個塗上顏色。從側面看的話，會使成型色更加突出。

乾燥的方式也要注意

▲頭髮部分都塗滿顏色後，模型塗裝基本完成！小「高聖」（高橋聖子的粉絲愛稱）出現了！

▲泳裝乾燥後，進行第三次塗裝。在與皮膚的交界處，塗上比較厚的一層。

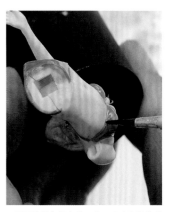

▲厚厚地塗上顏色後，會呈現出陰影的感覺，並突顯出立體感，更加強調胸圍的部分。

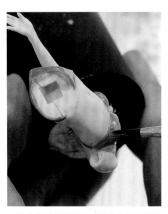

▲泳衣的皺褶部分也一樣塗上較厚的漆料，以此呈現出陰影的感覺。

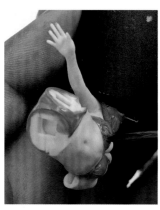

▲在胸部下半部疊上藍色漆料，營造出與皮膚間的質感差異。

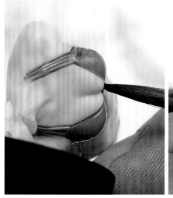
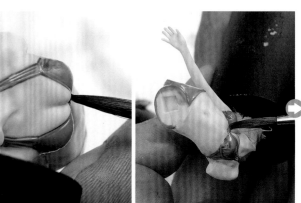

▲將精神集中在筆尖，避免藍色漆料塗到胸部以外的地方。接著再用畫筆描繪泳裝輪廓，使皮膚的顏色更加明顯。

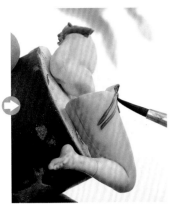

▲重複上色時，不要忘記綁帶的部分，並盡量保持泳衣顏色的一致。

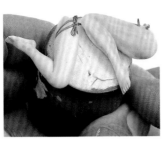

▲最後確認色調。陰影和打光部分間的差異程度如圖所示。

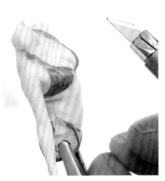

▲顏色塗出去時，以設計用筆刀來削除、調整漆料。這是成型色為膚色才能使用的技巧。

▲身體部分的塗裝到此結束！

▲輕輕噴一層消光噴霧，使皮膚質感更加真實。泳衣很有光澤感，所以只是輕噴一下不會有影響。

### 頭髮不是只有黑色！

▲最後在頭髮的部分再稍微下點工夫。使用之前用在皮膚上的薄茶色，修飾沒塗到的部分。

▲薄茶色的上色比例大概到頭髮的10%即可。以光線強烈的頭頂為主，塗上薄茶色後，整體感覺會更佳。

▲髮色部分完成！光是隱約看到薄茶色，就能呈現出更加真實的髮色。

▲接下來進入組裝的環節。這個模型有很多大型零件，如大腿等，所以這裡使用田宮TAMIYA的白蓋膠水作為黏著劑。

▲緊壓使之固定。黏接面的中央有榫眼，所以多餘的黏著劑會流入裡面。

▲裝上頭部後就完成了！靜置到完全硬化後，「高聖」就誕生了！

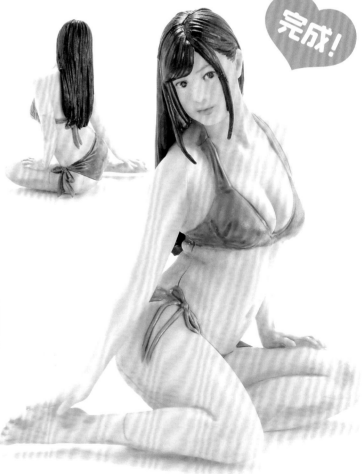

完成！

### ぷらシバ

居住在關東的袖珍模型師，絕技是精細的塗裝與漂亮的漸層！是角色模型和比例模型都能製作的全方位模型師。

MAX FACTORY 1/20 scale plastic kit"minimum factory"
Deedlit
modeled by TENCHIYO

# 利用 Citadel 漆 & AV 水漆
# 根據漆料特色進行合適的塗裝

與其他水性漆相比，Citadel 漆的遮蓋力相當占優勢，但由於是專門用於袖珍模型的顏色，在塗裝其他模型時經常會出現找不到適合顏色的情況。有時候也會利用混合兩種以上的顏色的方式來調色，但對初學者來說，調色的難度太高。因此，這裡試著搭配其他水性漆，針對漆料的特性用在適合的地方。此範例是以 Citadel 漆為主，用 AV 水漆進行補足。因為這兩種漆料都可以用清水稀釋，使用上依然相當方便，可無壓力地作業。接下來請一邊看如何塗裝，一邊注意每個部位使用的漆料。

MAX FACTORY
1／20比例 塑膠組裝模型
「minimum factory」
**蒂德莉特**
製作／てんちよ

組裝和事前處理

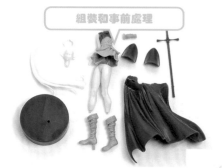

◀為了便於塗裝，不必完全組裝完成，作業時請每個零件分別進行。

▶在組裝和做事前處理時，除了黏著劑，還要準備海綿砂紙。海綿砂紙是最適合磨削彎曲面的研磨工具。

▲零件可以完全接合，所以黏合時一般都使用流動性高的黏著劑。像是在描繪一樣，塗抹在黏合面上。

▲出現分模線的部位，利用設計用筆刀，以刨刮的方式輕輕處理後，再用研磨工具修整乾淨。

▲因為披風的接縫較大，所以用田宮 TAMIYA 的瞬間膠 CA CEMENT（EASY SANDING）來填充。

▲利用 GSI Creos 的黏著劑專用塗抹棒適當地調整黏著劑的用量。

▲用砂紙修整接縫。卡在砂紙上的殘膠，可用水和科技泡棉迅速去除。

▲這裡用 240 號、600 號和 800 號研磨。在使用 Citadel 漆筆塗時，請至少使用 800 號左右的砂紙。

Citadel 漆的基本上色

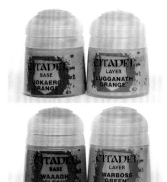

▲研磨完畢。之後會用與成型色相近的顏色來塗裝，所以不用太在意研磨的痕跡，直接著手進行底色的部分。

▲以透明的保護漆代替底漆噴罐，輕輕地噴塗一層作為底色。

▲披風內側的塗裝，使用 Citadel 漆的尤卡艾羅橘（Jokaero Orange）和朗格納斯橘（Lugganath Orange）。

▲要使用 Citadel 漆完美塗裝像披風這種大面積時，首先要以少量的水稀釋漆料，再多次反覆上色。重點在於，要等到之前塗裝的漆料完全乾燥後，再繼續往上塗色。

▲進行披風內側的塗裝。一開始先塗上尤卡艾羅橘（Jokaero Orange），完成橘色基底。目標是顏色盡量一致，這樣如果之後不小心失敗，會比較好修正。

▲第一次只要塗到底色呈透明狀的程度即可。乾燥後顏色會更透明，請等到完全乾燥。

▲圖為第二次塗裝後的樣子，稍微還看得到一點成型色，但如果勉強塗得比較厚的話，會變得凹凸不平，進而影響後續的塗裝，所以要有耐心！

▲圖為第三次塗裝後的樣子，幾乎已經塗抹均勻。之後再稍微補塗沒塗到的部分即可。

▲補塗後，顏色幾乎呈現一致。但光是這樣的話，會讓人覺得很單調，所以為了突顯披風的皺褶，接著要以明亮色來乾刷。

▲以完全乾燥的乾刷用筆沾取少量的朗格納斯橘（Lugganath Orange）後，以廚房紙巾等用力擦拭。接著用筆毛上殘餘的漆料來進行上色。

▲沿著皺褶凸出的部分移動畫筆，如此就能在凸出的部分輕輕地塗上顏色。因為顏色會一點一點地慢慢地上色，塗色時可以根據自己的喜好調整範圍和色調。如果覺得塗得太多，可以重新塗上尤卡艾羅橘（Jokaero Orange）後再次挑戰。

▲完成乾刷後會看到，凸出的部分形成了漂亮的漸層效果。

▲▲披風表面的藍色為凱勒多天空藍（Caledor Sky）、泰克里斯藍（Teclis Blue）、賀夫藍（Hoeth Blue）。

▲披風表面塗上凱勒多天空藍（Caledor Sky）作為底色。目標是顏色要一致，這樣之後疊加顏色時，才能呈現出自然感。

▲重複塗上兩次後，呈現出色調扁平的藍色。接下來，表面也要用乾刷來改變顏色。

▲進行藍色乾刷的方式和塗裝內側時相同，使用更加明亮的泰克里斯藍（Teclis Blue）。

▲在整個凸出的部分上輕輕地進行乾刷，大範圍塗上顏色。

▲第二種乾刷顏色是更為明亮的賀夫藍（Hoeth Blue）。塗在比剛剛塗色範圍更窄更頂端的地方，打造出漸層的效果。

▲披風的邊緣部分用凱勒多天空藍（Caledor Sky）調整。塗裝時，使用較大的畫筆，像是以筆腹滑過般地上色，操作上會比較簡單。

三個顏色展現出靴子的真實感！

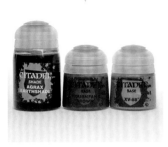

▲靴子部分的使用XV-88、悲鳴劍齒虎棕（Mournfang Brown）、亞格瑞克斯大地（Agrax Earthshade）這三個顏色。

▲靴子的皮革部分整個塗上XV-88。就算顏色不均也沒關係，依然會呈現出皮革的感覺。

▲繩子用悲鳴劍齒虎棕（Mournfang Brown）上色。這個部分很細微，就算塗到範圍外，也只要再重新塗上顏色即可。

▲用亞格瑞克斯大地（Agrax Earthshade）塗抹整個靴子。在整個表面塗上陰影時，訣竅是拿較大的畫筆，沾取大量漆料後一口氣塗完，這樣就不會因為塗太薄或漆料乾燥而顏色不均。但若是塗過頭，漆料會異常沉澱。此時，要拿畫筆等工具吸取、調整漆料。

▲如果只塗抹陰影，會顯得有點暗沉，所以要使用與先前相同的底色，來強調想要打亮的皮革處。

▲要打光的部分是反摺的邊緣和皺褶凸出的部分。這裡也是用筆腹滑過去的感覺來上色。

▲在間隙畫上陰影，打造出靴子的感覺。打亮的部分稍微上色即可，不用太過強調，以營造出一種高雅皮革的感覺。

▲身體使用Waaagh!Flesh、戰爭頭目綠（Warboss Green）、雛龍城黑夜（Drakenhof Nightshade）、復仇者金（Retributor Armour）以及亞格瑞克斯大地（Agrax Earthshade）。藍色是Caledor Sky，部分陰影再次使用Agrax Earthshade。

衣服要謹慎上色

▲以Waaagh!Flesh塗裝整件綠色衣服，胸鎧的藍色部分則塗上凱勒多天空藍（Caledor Sky）。因為有很多地方要分別上色，每個零件都要仔細塗色，這樣之後若遇到塗到範圍外等問題時，才能修正。

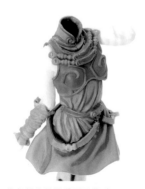

▲綠色部分用戰爭頭目綠（Warboss Green）反覆塗色、打光。

▲戰爭頭目綠（Warboss Green）屬於遮蓋力較低的薄塗系列漆料，所以只要加少許的水，直接塗抹在模型上，就能呈現出自然的漸層色。

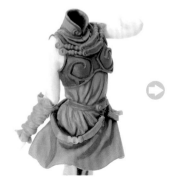

▲在塗有凱勒多天空藍（Caledor Sky）的胸鎧上，以漬洗的方式，利用漆雛龍城黑夜（Drakenhof Nightshade）添加陰影。首先沿著邊緣畫上細線即可。

▲在完全乾燥後，以專用稀釋劑稀釋雛龍城黑夜（Drakenhof Nightshade），在要形成陰影的部分畫上陰影。如圖中所示，稀釋到三倍程度後，就能輕鬆加上光滑的漸層效果。

▲反覆進行多次乾燥和塗裝的過程。

▲重複三次左右後，會愈來愈熟悉入墨技巧。到這個程度就差不多了。

▲金邊和裝飾用復仇者金（Retributor Armour）來上色。要盡可能地小心不要塗到範圍外，但如果還是塗出去的話，就從底色開始重新塗裝。

▲金色裝飾塗裝完成後，光是這樣看起來就比之前漂亮許多。

▲為了讓外觀更美觀，金色溝槽等凹槽部分，使用亞格瑞克斯大地（Agrax Earthshade），以入墨的方式上色。注意邊緣部分不要沾到漆料。

▲因為背面會被披風遮住，盔甲部分要塗上明顯的漬洗漆作為陰影。衣服有塗戰爭頭目綠（Warboss Green）的部分不塗上陰影也沒關係。

▲與胸鎧相同，肩鎧也塗上凱勒多天空藍（Caledor Sky），邊緣則用復仇者金（Retributor Armour）來上色。

▲藍色部分一樣使用已經以專用稀釋劑稀釋的雛龍城黑夜（Drakenhof Nightshade）來上色。

▲覺得漬洗過度時，因為肩鎧不會接觸到塗有其他顏色的零件，用凱勒多天空藍（Caledor Sky）來乾刷、調整也可以。

▲漬洗後，乾燥時的關鍵在於，放置的上下位置要與完成狀態相同，等到漆料固定後，就會呈現出更加自然的流向。

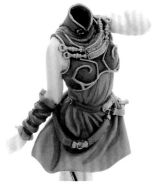

▲身體的皮革部分，與靴子一樣使用XV-88和悲鳴劍齒虎棕（Mournfang Brown）來塗裝。

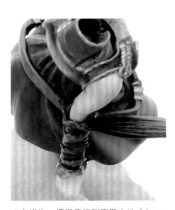

▲之後也一樣用亞格瑞克斯大地（Agrax Earthshade）進行漬洗。在皮套內側進行塗上陰影，若是堆積太多漆料，建議用畫筆等吸除、調整。

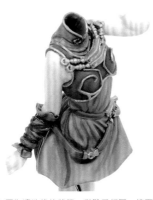

▲圖為漬洗後的狀態。與靴子相同，接下來進行打光。

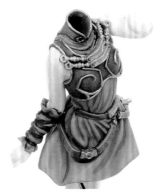

▲邊緣部分進行打光。手臂和皮帶上的那面很顯眼，所以上色時要多留意這些部分。

▲若要增加皮帶的真實感，可以隨機在皮帶上畫幾條線，營造出一種皮革磨損的感覺。

以AV水漆塗裝肌膚

▲頭部使用Plaguebearer Flesh、Gryph-Hound Orange、獠牙獸毛（Tuskgor Fur）、Contrast Medium來上色。肌膚部分則是AV水漆的淺膚色（Light Flesh）。

▲皮膚用AV水漆Model color模型色中明亮鮮豔的淺膚色（Light Flesh）來塗裝。以少許水稀釋後，用大型號的平筆來塗色。

▲反覆上色約三次，打造出平整的肌膚。

▲配合明亮的肌膚，將Gryph-Hound Orange稀釋後，作為漬洗漆使用。圖中是以Contrast Medium稀釋十～二十倍後的樣子。

▲塗在膝蓋、臀部等會形成陰影的地方。

▲過程中若是覺得塗得太多，可以趁漆料尚未乾燥前，用沾溼的棉花棒以滾動的方式擦除、調整。

▲待第一次塗裝的漆料乾燥後，在想要加強陰影的地方重複塗抹二～三次。

▲圖中是臀部和膝窩塗裝完後的樣子。塗太多陰影的部分，可以藉由重新塗上淺膚色（Light Flesh）來調整。

▲臉部和腳相同，用淺膚色（Light Flesh）和稀釋的Gryph-Hound Orange來塗裝。

▲通常視線都會放在臉部上，所以要用棉花棒等調整用量，仔細上色。

▲為了突顯眼眶、耳內和嘴脣等的凹凸差異，增加Gryph-Hound Orange的用量。

▲以5：1的比例混合淺膚色（Light Flesh）和獠牙獸毛（Tuskgor Fur），塗上腮紅和口紅。也可以直接用粉紅色，但與底色混合的顏色，較容易融入整體中，而且也比較好進行調整。

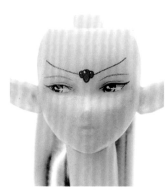

◀頭髮的底色直接使用成型色。Plaguebearer Flesh和Contrast Medium以1：1的比例稀釋後，塗在會形成陰影的地方。

◀以棉花棒擦除塗到範圍外的漆料。因為底色是成型色，所以用含酒精的棉花棒來擦拭。

▲貼上眼睛、眉毛等水貼紙。待乾燥後，以筆塗的方式，在整個臉部塗上消光保護漆Stormshield，藉此消除高低差和光澤感。

▲利用成型色和陰影呈現出金髮的感覺。

## 試著塗裝出寶石的閃耀感

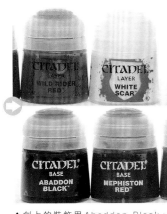

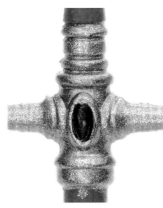

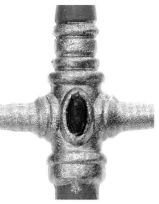

▲劍上的裝飾用 Abaddon Black、Mephiston Red、Wild Rider Red、White Scar來塗裝。

▲與鎧甲部分相同，以復仇者金（Retributor Armour）和凱勒多天空藍（Caledor Sky）分別上色。

▲用艾班頓黑（Abaddon Black）塗裝寶石，連邊緣的地方都要上色。

▲寶石留下黑色邊緣，其他部分以莫菲斯頓紅（Mephiston Red）塗滿。

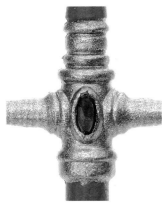

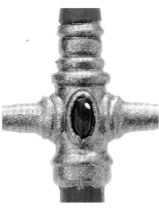

## 底座下點工夫，看起來更美麗！

▲寶石的下半部塗上荒野騎兵紅（Wild Rider Red），這部分要營造出逆光的感覺。

▲最後用聖痕白（White Scar）在迎光的地方打亮。

▲底座也要添加裝飾。使用的漆料和道具有Citadel Technica（技術漆）的斯迪爾蘭泥地（Stirland Battlemire）、尖嘯頭顱白（Screaming Skull）、亞格瑞克斯大地（Agrax Earthshade），以及模型地形草簇（Middenland Tufts）。

▲用棒子和遮蓋膠帶遮住底座的榫眼後，利用斯迪爾蘭泥地（Stirland Battlemire）製造出地面。

◀待漆料澈底乾燥後，以乾燥的平筆沾取尖嘯頭顱白（Screaming Skull），並輕輕擦除筆上漆料，像是撫摸般地塗抹在底座表面。漆料太多的部分，以亞格瑞克斯大地（Agrax Earthshade）來融合。

完成！

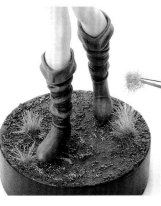

◀雜草用模型地形草簇來呈現。草簇的底部設計成貼紙的黏貼面，以栽種盆栽的感覺貼在喜歡的地方即可。

てんちよ

HOBBY SHOP Arrows的店長。曾親自塗裝微型模具、機械和女性模型等各種類型的範本。是第1屆Space Marine Heroes Paint Contest大賽的獲獎者。

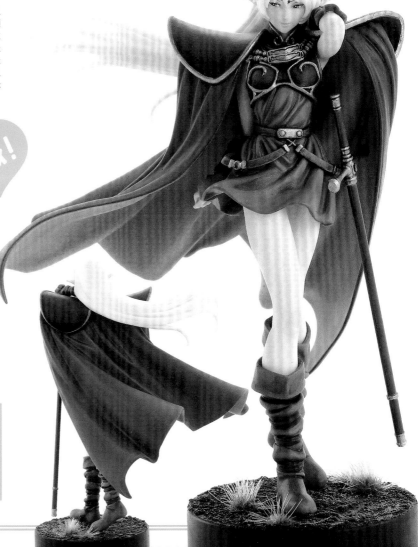

接下來讓我們從基本技巧向前跨出一步，挑戰全塗裝和創意塗裝。這章將使用山下俊也 Military Qty's 的塑膠模型，介紹更進階的技術訣竅，例如衣服花紋和眼睛彩繪等。範例主要使用 Citadel 漆，但也可以拿其他水性漆來應用，因此，請試著用手邊的漆料來挑戰看看吧！

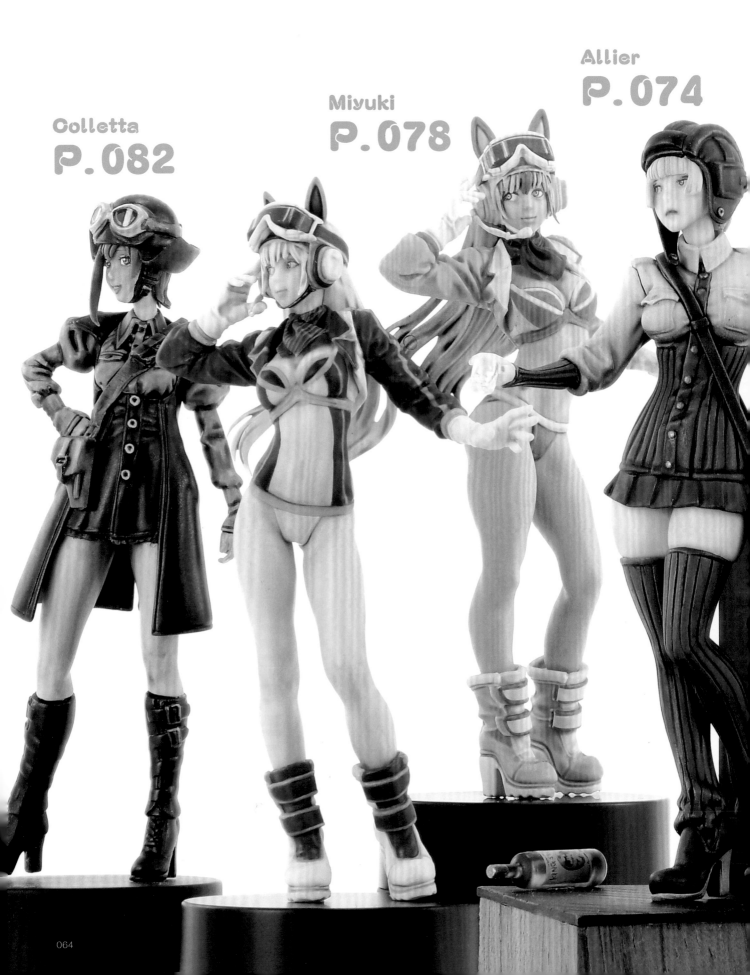

Colletta
P.082

Miyuki
P.078

Allier
P.074

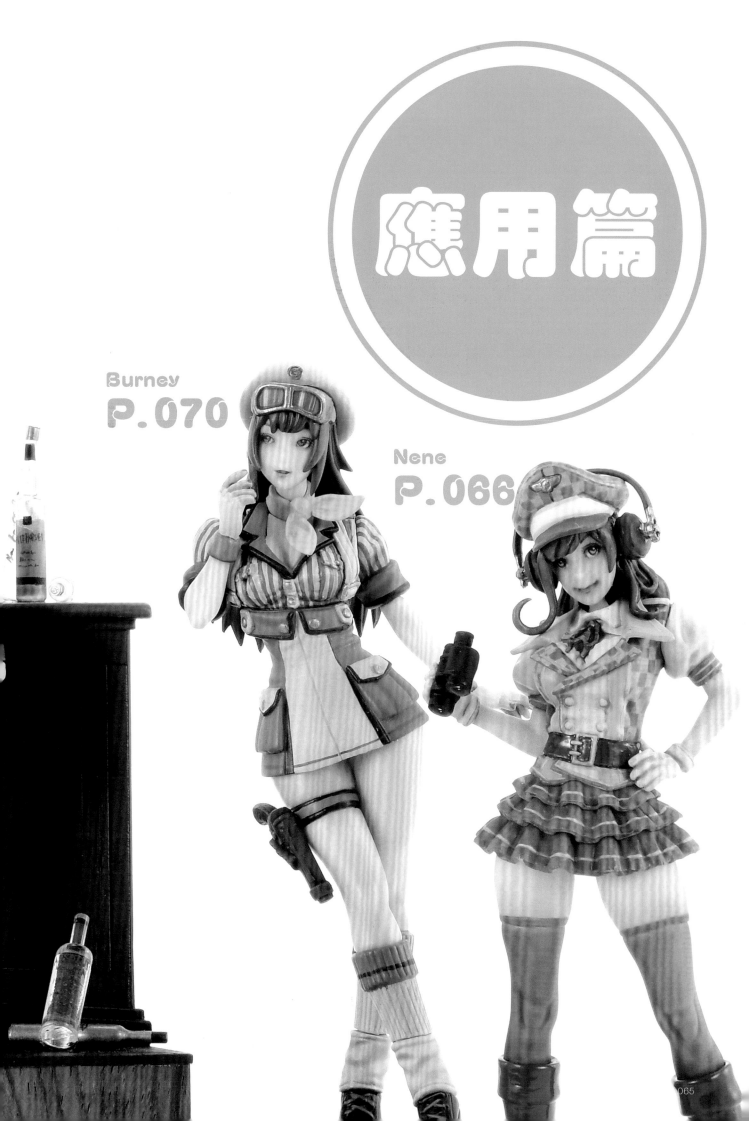

應用篇

"minimum factory Shunya Yamashita Military Qty's"

# Nene Makeup Edition

# 塗裝眼睛和格子圖案

接下來要介紹的是稍微有點技術性的塗裝方法。從「Military Qty's Nene 自行塗裝版」開始，根據山下俊也提供的包裝圖來進行塗裝。以下可以看到如何在活用膚色成型色的同時，不使用附錄的水貼紙進行臉部塗裝，以及按步驟了解繪製格子花紋時的訣竅等。（收錄於月刊 Hobby JAPAN 2019 年 10 月號）

▶Nene 自行塗裝版未經過加工的組裝狀態。包裝中附有眼睛專用的水貼紙。

MAX FACTORY 1／20 比例 塑膠組裝模型
「minimum factory 山下俊也 Military Qty's」

## Nene 自行塗裝版
製作／ふりつく

▲包裝圖是山下俊也新繪製的版本。為了展現出此產品的概念：「享受塗裝」，繪製了非常華麗、可愛的插圖。

▶除了山下俊也設計的配色樣式，也有收錄以 Citadel 漆進行筆塗的塗裝指南。

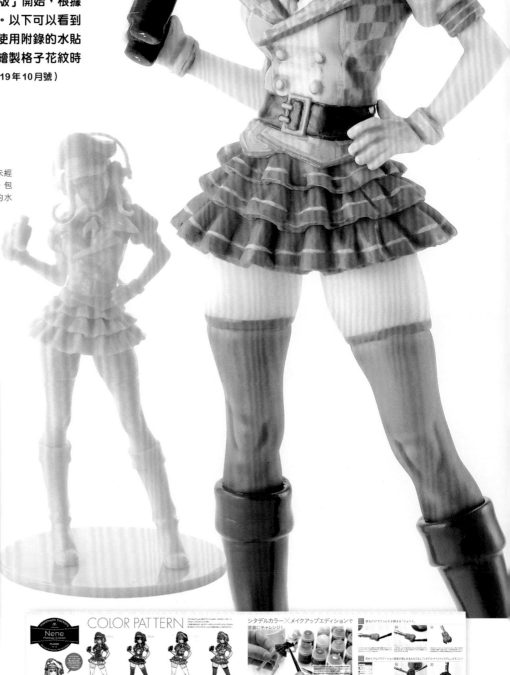

# How to Paint Nene
## minimum factory Makeup Edition

## 挑戰眼睛塗裝！

以下針對不使用附錄的眼睛水貼紙，想要自己塗裝眼睛的人，教授如何改變眼睛顏色和變換睫毛或眉毛形象的方法。過程中會使用 Citadel 漆進行重點說明。

### 用於臉部塗裝的漆料

主要會使用到 Citadel 漆和田宮 TAMIYA WEATHERING MASTER 舊化粉彩盒。小瓶裝的顏色從左到右依序是，Pallid Wych Flesh、Dryad Bark、Rakarth Flesh、Nurgling Green、White Scar。大瓶裝的則是 Carroburg Crimson、Drakenhof Nightshade、Reikland Fleshshade。

▲塗裝時要將臉部零件固定在噴漆夾上，以確保零件不會移位。這是個非常重要但經常會被忽略的重點，要多加留意。這裡使用萬用黏土來固定。

▲沿著眼睛的輪廓細節塗上眼白的部分。此處的重點在於，要用稀釋到很淡的女巫蒼白膚（Pallid Wych Flesh）分成數次來上色，避免留下痕跡。要確實乾燥後再往上疊色。

▲反覆上色數次後，顯色效果如圖所示，這樣眼白的部分就完成了。皮膚直接使用成型色，所以眼白塗到範圍外或是線條畫歪時，用牙籤等刮除後再重新上色即可。

▲接下來用樹精皮（Dryad Bark）畫眼線。沿著剛塗好的眼白上方輪廓線，畫出一條細線。塗到外面或是畫歪時，可以用牙籤刮除後重畫。如果不小心畫到眼白部分，則利用女巫蒼白膚（Pallid Wych Flesh）來修正。

▲如果還有餘力，可以在上面一點的地方再畫一條眼線。雙重眼線會讓眼睛更有神。

▲畫睫毛。將雛龍城黑夜（Drakenhof Nightshade）稀釋到很淡，並以筆尖非常尖的畫筆確實沾取，用一種筆尖要碰不碰的感覺，一邊移動一邊輕輕地碰觸零件。這種畫法很難一開始就上手，要有耐心地用牙籤刮除失敗的部分並再次挑戰。

▲完成眼睛的輪廓線後，接著是眼珠的部分。這次要畫淺棕色的眼珠，所以先用拉卡夫膚（Rakarth Flesh）大概畫出眼珠。

▲上面塗一層樂高靈綠（Nurgling Green），增添一點漸層感。

▲之後用樹精皮（Dryad Bark）畫上眼珠的輪廓線。

▲接著剛才的淺棕色部分，留下 U 字型不要塗色，其餘塗滿。

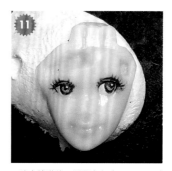

▲確定塗滿後，用聖痕白（White Scar）打光。將漆料稀釋到很淡，以筆尖非常尖的畫筆沾取顏料，在眼珠右上角的地方，點一個小點。如果兩隻眼睛的打亮點不對稱，或是點歪，可以用樹精皮（Dryad Bark）覆蓋後重新再畫一次。

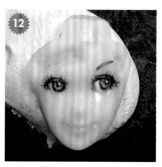

▲最後，為了讓眼睛更真實，在眼頭的部分稍微塗抹一點稀釋好的卡羅堡深紅（Carroburg Crimson），並在上半部用稀釋好的雛龍城黑夜（Drakenhof Nightshade）畫上陰影，突顯出立體感。眼睛塗裝到此完成！

## 畫出性感脣型

嘴脣部分的重點是，先將Citadel漆的漬洗漆流入上下脣重疊的地方，接著像染色一樣，在上下脣塗上顏色。

## 肌膚善用成型色完成

這次的塗裝會活用包括臉部的膚色成型色，所以只用400～600號的砂紙修整塑膠表面，沒有另外噴底漆。重點在於臉部的陰影，這裡使用的是田宮Tamiya WEATHERING MASTER舊化粉彩盒G套組。

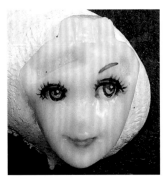

▲沿著下脣般，以畫筆將稀釋到很淡的漬洗漆卡羅堡深紅（Carroburg Crimson）塗在嘴脣之間。當流動的漬洗漆乾燥後，以相同的顏色在上下脣塗上顏色。要注意的是下脣部分，從頭到尾都只能塗下脣的上半部，若讓漆料流到下半部，就會變成圓潤的嘴脣，務必多加留意。

▲這個階段要畫上臉部的陰影和妝容。首先是將田宮 TAMIYA WEATHERING MASTER舊化粉彩盒G套組的栗色塗在臉部零件的側面畫出陰影。上色時，使用粉彩盒所附的海綿刷輕輕刷上。

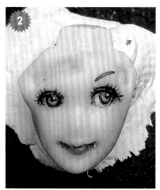

▲接著將瑞克蘭膚（Reikland Fleshshade）稀釋到非常淡後，分成數次塗在整張臉上。只要畫到稍微有點顏色即可。疊加顏色時，請等到漆料完全乾燥後再進行下一次。

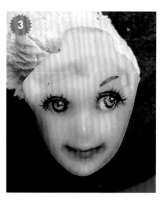

▲藉由漬洗的方式，在表面形成薄薄的透明層，讓肌膚更有深邃感。最後用WEATHERING MASTER的鮭魚粉添加腮紅。塗腮紅時，不要塗滿整個臉頰，只要塗抹臉頰的上半部，也就是從眼角到顴骨的部分，就能打造出自然的腮紅。最後噴上一層Premium Top Coat消光漆作為保護，這樣臉部零件就完成了。

## 試著重現包裝圖

以自行塗裝版挑戰包裝上的格子衣！乍看下似乎是個很難畫的設計，那到底要怎麼樣才能順利畫出來呢？以下就來介紹其中的重點。

### 衣服部分使用的漆料

由左到右依序為Ulthuan Grey、White Scar、Emperor's Children、Fulgrim Pink、Sybarite Green、Gauss Blaster Green、Baharroth Blue。

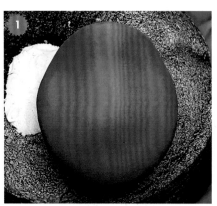

▲以重現包裝圖為目標，畫出全身的格子花紋吧！首先用帝皇之子（Emperor's Children）塗滿整體。第一層要仔細地塗滿薄薄的一層，確保之後疊色時能保持塗膜的完整。

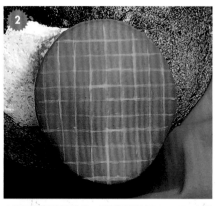

▲將整體塗滿粉紅色後，以富根粉紅（Fulgrim Pink），畫出寬度約1mm的細線。如果沒有把握畫出直線，可以用遮蓋膠帶作為輔助。接著往另一個方向畫上直線，畫出一格一格的正方形。線條多少會有點歪斜，不過沒關係，之後還可以修正。

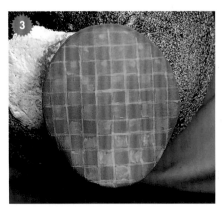

▲整個零件都畫出方格後，像是畫出棋盤狀的花紋般，交錯填滿富根粉紅（Fulgrim Pink）。筆尖沾取稀釋好的漆料，像是描繪方格的邊緣般，分多次描繪直線和橫線。這麼一來可以減少塗到範圍外以及畫筆的痕跡。

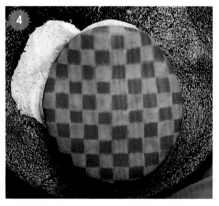

▲富根粉紅（Fulgrim Pink）塗好後，以帝皇之子（Emperor's Children）覆蓋一開始畫歪的線條。

▲畫到滿意為止後，再用稀釋好的卡羅堡深紅（Carroburg Crimson）調和整體顏色，並加上陰影即完成最後的步驟。

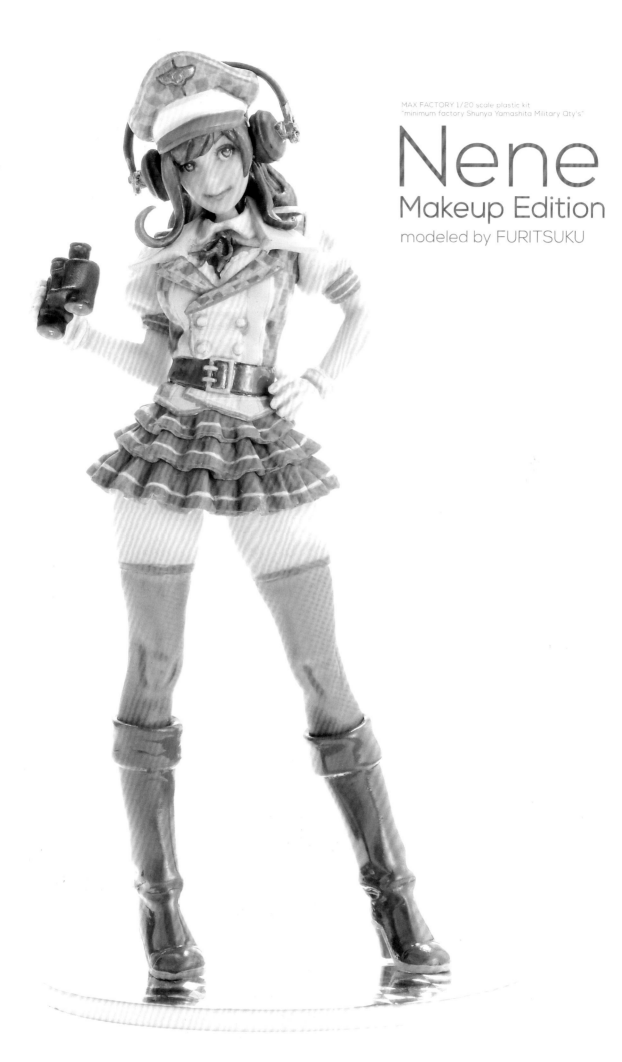

MAX FACTORY 1/20 scale plastic kit
"minimum factory Shunya Yamashita Military Qty's"

# Nene
## Makeup Edition
modeled by FURITSUKU

"minimum factory Shunya Yamashita Military Qty's"
## Burney Makeup Edition

# 利用壓克力顏料
# 進一步
# 活用噴筆！

　說到 Citadel 漆，大多都會想到筆塗，但其實也有一種名為 Citadel Air，適合噴筆塗裝的噴筆漆系列。以下使用 Citadel Air 噴筆漆來介紹噴塗的基本，例如底色、不同顏色的上色和漸層效果，以及結合筆塗的塗裝技巧。透過使用相同系列漆料的方式，以筆塗修飾的成果會更加自然。同時，ふりつく老師還會介紹 Citadel Air 噴筆漆的基本使用方法。（收錄於月刊 Hobby JAPAN 2019 年 11 月號）

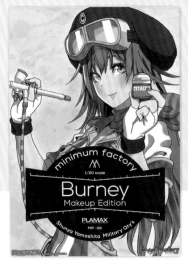

MAX FACTORY
1／20比例 塑膠組裝模型
「minimum factory
山下俊也 Military Qty's」
**Burney 自行塗裝版**
製作・解説／ふりつく

◀自行塗裝版的包裝圖是拿著噴筆的 Burney。

◀這是未做任何加工的模型狀態。皮膚以成型色為基礎，利用 WEATHERING MASTER 輕鬆完成！

## Citadel Air 噴筆漆的使用方式 （解説／ふりつく）

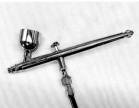

◀噴筆是田宮 TAMIYA HG AIRBRUSH Ⅲ，屬於雙動式類型，口徑為 0.3 mm。

**田宮 TAMIYA HG AIRBRUSH Ⅲ**
● 12800 日圓

◀這裡使用的是田宮 TAMIYA Spray Work Power Compressor。是一款能夠應對非常高的壓力，可以放心使用的機型。推薦給還在猶豫要用哪一台空壓機來使用 Citadel Air 噴筆漆的人。

**Spray Work Power Compressor**
● 24800 日圓

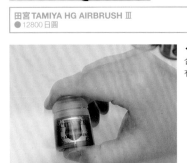

◀使用前要搖晃、混合漆料，搖到底部沒有沉澱的漆料為止。

▶只要倒入噴筆的漆杯中，就可以開始使用，但在那之前建議先噴少量的水潤濕，防止漆料堵塞。

▲氣壓建議調整到 0.2 MPa，所以才會推薦使用可以應對高氣壓的 Power Compressor。壓克力漆料的氣壓要比較高，但相對的，要注意漆料不能稀釋得太稀。

◀和一般的 Citadel 漆相同，可以用清水稀釋。若是使用專用的 Air Caste Thinner 來稀釋的話，漆料的質感會更光滑。

# How to Paint Burney
## minimum factory Makeup Edition

解說／ふりつく

## 整體用噴筆，局部用畫筆

噴筆和畫筆各自有擅長的領域，例如噴筆適合均勻塗裝表面，而畫筆在沒有遮蓋膠帶的情況下也能局部塗裝。因此，請依照目的使用適合的道具。

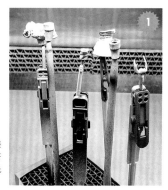

▶噴漆夾是噴筆塗裝時的必備工具，過程中將要塗裝的零件，分別以噴漆夾固定。此外，為了改善漆料的附著性，除了活用皮膚的成型色，也要先噴一層保護漆。

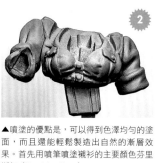
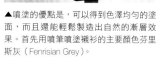

▲噴塗的優點是，可以得到色澤均勻的塗面，而且還能輕鬆製造出自然的漸層效果。首先用噴筆噴塗襯衫的主要顏色芬里斯灰（Fenrisian Grey）。

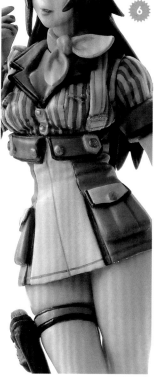

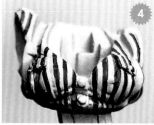

▲用更加明亮的顏色塗裝出漸層效果。為了留下陰影的感覺，從上面的角度，往下噴塗奧斯安灰（Ulthuan Grey）。到此完成襯衫主要顏色的塗裝。

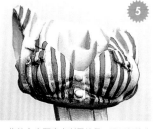

▲接著是條紋部分，這類細節上的塗裝屬於筆塗的範疇。以筆塗的方式塗上 Sons of Horus Green。畫筆完全沾取水分和漆料後，先用廚房紙巾等擦拭一次筆尖。上色的過程中，要一邊調整畫筆中的水分和漆料含量。

▲條紋上也要畫出漸層效果。用更細的畫筆，塗上淫樂綠（Sybarite Green），讓迎光面更加明亮。

▲條紋襯衫塗裝完成！

## 遮蓋膠帶和修飾

遮蓋膠帶和修飾是分別塗色的訣竅。Citadel 漆的遮蓋能力出色，可以輕鬆達到修飾的效果。

▲試著將袖口塗成綠色。先貼一層遮蓋膠帶保護，再塗上 Sons of Horus Green。

▲待乾燥後撕掉膠帶。圖中因為部分遮蓋膠帶貼歪的關係，有一部分沒有塗到顏色，這部分用筆塗來修改。

▲除了部分例外，一般 Citadel 漆的顏色 Citadel Air 噴筆漆也都有，而且色調完全一樣。所以用一般 Citadel 漆以筆塗的方式修補沒塗到的部分，很快就可以修改完成。

## 頭髮的漸層也用 Citadel Air 噴筆漆完成

像頭髮這種細節很多的零件，推薦使用 Citadel Air 噴筆漆，這樣就能快速地進行漸層塗裝。

▲使用悲鳴劍齒虎棕（Mournfang Brown）噴塗整個零件。

▲邊抓角度邊噴塗亮棕色獠牙獸（Tuskgor Fur）。在高處隨意噴幾下，馬上就會呈現出漸層感。

▲利用 Citadel Air 噴筆漆，瞬間就能完成漸層效果。接著利用洗漬的方式，讓色澤下降的話，效果會更好。

071

# 肌膚塗裝善用成型色

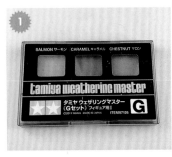

① ② ③

▲田宮TAMIYA WEATHERING MASTER舊化粉彩盒G套組，非常適合用來打造模型的陰影！栗色用來添加膝窩的陰影，鮭魚粉則是淡淡地刷在膝蓋等突出的地方，以增添色調。

▲像是最後的保護漆般，以瑞克蘭膚（Reikland Fleshshade）輕薄地塗滿整體。漆料太過濃稠時，加入少量的Lahmian Medium，可獲得細滑的質感。

▲圖為完成的模樣。從臀部到大腿都呈現出光澤感。

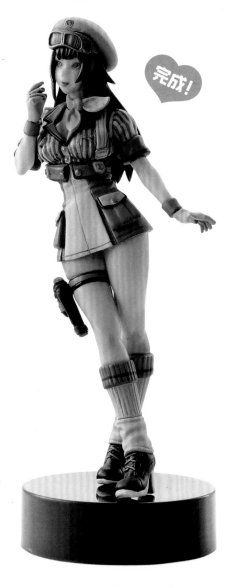

完成！

# 更換噴塗的顏色 & 噴筆的整理

① 

▲漆杯裡還有漆料的話，要倒回漆料的容器中，以避免浪費。

② 到這裡是更換顏色

▲以清水洗乾淨。漆杯中倒入清水，利用不要的畫筆或刷子清洗淨，並反覆替換漆杯中的水，直到沖洗的水不再變得混濁為止。接著就可以倒入其他的顏色。

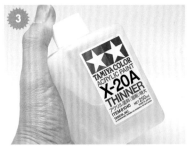

③

▲塗裝完成後，使用壓克力溶劑以同樣的步驟清洗乾淨，噴針也要取出並澈底清潔。使用田宮TAMIYA壓克力溶劑或水性漆稀釋劑確實洗淨。如果用硝基漆用的工具清洗劑，凝固在噴筆中的漆料會凝結成凝膠狀脫落，導致噴嘴堵塞。

④

▲事先將稀釋劑倒入像圖中這樣的容器中，以便後續使用。

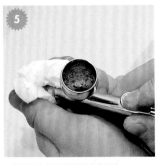

⑤

▲倒入壓克力溶劑後要確實沖洗。

⑥

▲接著使用老舊的畫筆等工具，將殘留在杯或邊緣的漆料清掉。

⑦

▲丟棄廢水的托盤。溶劑基本上為水性，所以沖洗後要倒在這裡。不妨在事前先鋪上廚房紙巾，有助於加快乾燥的速度，

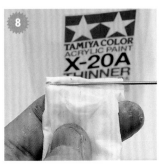

⑧

▲Citadel Air噴筆漆乾燥後塗膜會更堅固，務必將噴針拔出來，用已經沾取壓克力溶劑的紙巾擦拭噴針上殘留的漆料。

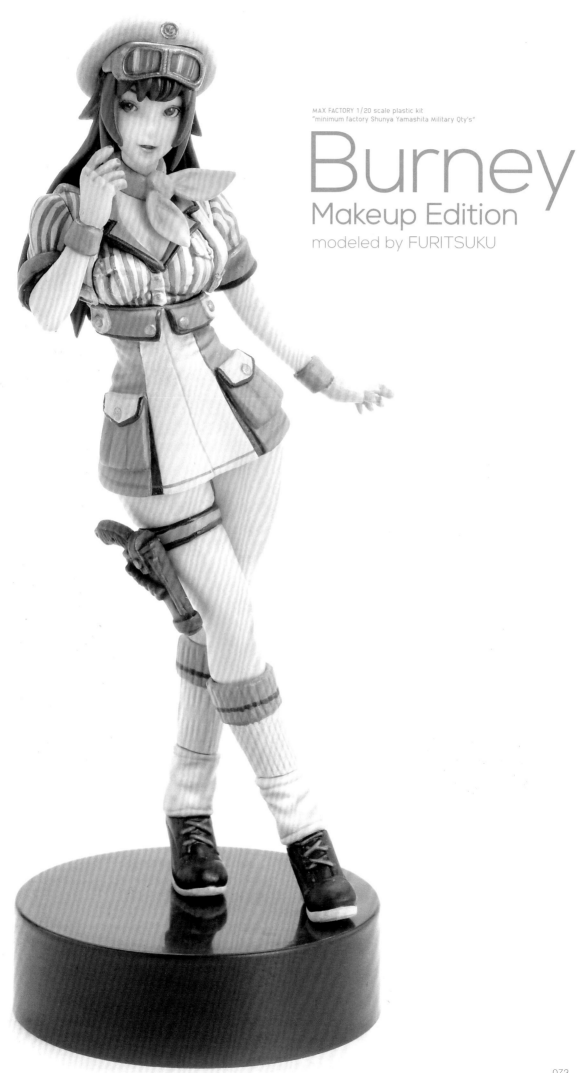

MAX FACTORY 1/20 scale plastic kit
"minimum factory Shunya Yamashita Military Qty's"

# Burney
## Makeup Edition
modeled by FURITSUKU

"minimum factory Shunya Yamashita Military Qty's"
## Allier Makeup Edition

# 準備小情境，享受展示的樂趣！

要如何裝飾塗裝完成的模型呢？這個問題意外地讓人煩惱。直接裝上模型附錄的底座其實就已經差不多了，但各位要不要試試看進一步加工，打造出充滿獨創性的展示品呢？以下嘗試用塑料和木材自製吧台，並與Allier組裝在一起。不只是模型本身，Citadel的對比漆色調也很適合木材的部分。所以接下來要介紹的是，只要花點心思，就能讓模型看起來更漂亮的技巧。

（收錄於月刊Hobby JAPAN 2020年2月號）

MAX FACTORY
1／20比例 塑膠組裝模型
「minimum factory
山下俊也 Military Qty's」
**Allier 自行塗裝版**
製作・解說／ふりつく

◀Allier是俄國人，說到俄國就會想到伏特加！在製作範例中，搭配吧台的底座，呈現出酒豪的形象。

◀與同系列的模型相比，裸露程度相對較低，但凹凸有致的身體線條自然形成陰影，整體造型看起來很有塗裝的價值。

## 無論是模型還是底座都用 Citadel 對比漆

Citadel對比漆是一種可以活用底色進行染色的漆料。只要將漆料塗到模型上，漆料就會自動流入深處的細節，呈現出上方部分漆料較少的狀態，以此輕鬆重現層次分明的漸層效果。在這個範例中，幾乎所有的塗裝都會使用這個技巧。只要熟練這個技巧，就會像魔法般，隨心所欲地呈現出漸層感。

▲漆料的黏稠度很光滑。直接用清水就能稀釋，不過基本上還是建議用同系列的專用稀釋劑Contrast Medium。使用專用稀釋劑可以更加均勻地稀釋濃度，從而拓展漸層的範圍。

▲從感覺上來說，與其說是上色，不如說是反覆染色數次。單純只是塗上漆料，細節深處就會留下較深的顏色，產生出自然的漸層效果。

# How to Paint Allier
## minimum factory Makeup Edition

解說／ふりつく

## Citadel 對比漆的底色很重要

首先在衣服部分塗上底色。範例中主要是使用噴罐和 Citadel Air 噴筆漆，在底色階段就製造出簡單的陰影。

▲底色使用圖中這四種顏色：Incubi Darkness 噴罐、Citadel Air 噴筆漆的 Fenrisian Grey、Ulthuan Grey、White Scar。

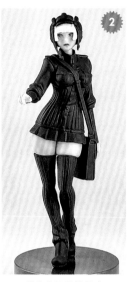

▲一開始先用夢魔黑（Incubi Darkness）噴塗整個零件作為底漆。每個部位分開噴塗，待乾燥後再做臨時性的組裝。

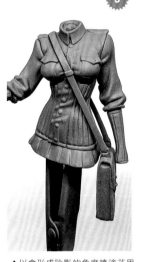

▲以會形成陰影的角度噴塗芬里斯灰（Fenrisian Grey）。其他衣服零件也用相同方式進行塗裝。

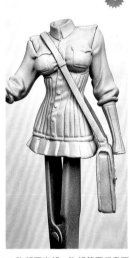

▲胸部下半部、胸部等要留意不要塗滿，這樣才能留有陰影，而且表面鼓起的部分要用更明亮的奧蘇安灰（Ulthuan Grey）進行噴塗。

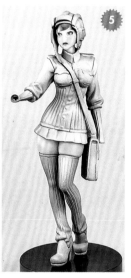

▲最後更進一步地將聖痕白（White Scar）噴塗在表面的最高的地方，打造出漸層色最亮的部分。到此就完成了用於對比漆的底色塗裝。

## 接下來就在底色上進行染色！

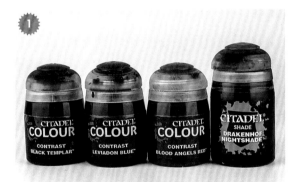

▲裙子的紅色用 Blood Angels Red；上衣和長統襪的藍色部分用 Leviadon Blue；帽子和側背包用 Black Templar。只有襯衫的白色不是用 Citadel 對比漆，而是使用經 Lahmian Medium 稀釋過的 Drakenhof Nightshade。漬洗漆也能表現出接近對比漆的效果。

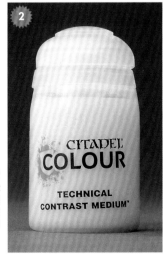

▶在加強陰影的底色上進行塗裝時，這罐 Contrast Medium 可以進一步提高效果漆的效果。專用稀釋劑均勻稀釋漆料的特性，有助於增加穿透性，使底色透出來。

▲在藍色和紅色中混合 Contrast Medium 後進行塗裝，結果會如圖所示，呈現出非常然的漸層效果。與一般塗裝相同，對比漆也可以利用底色的影響，達到各種效果。

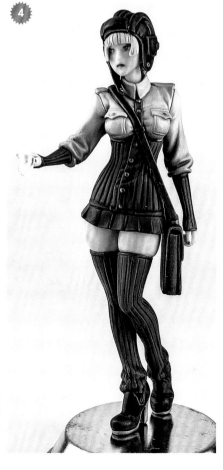

▶結束全部塗裝後的模樣。塗完對比漆後，光是放著就能呈現出圖中的模樣。這次塗裝到這個程度就算完成，但也可以進一步進行入墨、乾刷或打亮等塗裝。

# 情境製作

接下來是製作可以促使人聯想到各種情境的模型配角。材料分別是可購於模型店的塑膠板和塑膠棒，以及可以從百元商店、雜貨店或五金行等地方購得的木材。整體做起來很快，建議抱持著DIY的心情輕鬆地挑戰。

▲使用塑膠板和塑膠棒來製作裝飾物。

▲朝著將塑膠板製成的地板貼在木架上的方向來製作。在1.2mm厚的塑膠板上，刻上寬約5mm的平行溝槽。

▲接著以設計用筆刀劃出多條與上步驟溝槽並行的線條，呈現出木紋劃傷的感覺。

▲圖為雕刻完成的模樣。最重要的是一開始的平行溝槽，之後的線條只要隨機劃一劃，看起來有個樣子就好。

▲吧台的部分先以1.2mm厚的塑膠板組成三角柱，並在上面貼上2mm厚的塑膠板。接著用寬3mm和1mm的木棒製作踢腳板，並用剪到很細的塑膠紙添加細節。

▲塗裝時與Allier的上色一樣的步驟，底座也要塗上漸層的底色。

▲接下來用對比漆的Wildwood沿著木紋的方向上色，過程中要刻意留下畫筆痕跡。

▲Wildwood就如其名，可以畫出足以稱為「木頭」的顏色。最後以綠色和紫色漬洗漆輕輕地在表面增添質感即可。

# 自製小物品作為點綴

畢竟是酒吧，所以也製作了酒瓶和Allier手裡的杯子。地板上的酒瓶是從吧檯掉下來的呢？還是Allier揮落的呢？布置成充滿想像空間樣子，讓情境充滿躍動感！

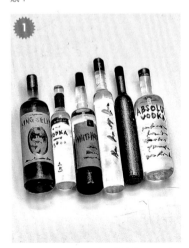

▲瓶罐是以車床刨削壓克力棒製成，為了重現出真實的感覺，製作時畫上商標。

▲Allier手裡拿的杯子是用2mm的透明塑膠管製成的，先以車床輕輕削磨，再用瞬間膠封住底部。裡面的液體是以少量Cemedine的模型用速效膠黏合劑來呈現。

▲為了表現出周圍的人都喝到醉醺醺，只有Allier泰然自若地酌飲的情境，腳邊也擺上酒瓶。裝飾可以創造出現場的故事，在製作情境的時候務必將這點銘記於心。

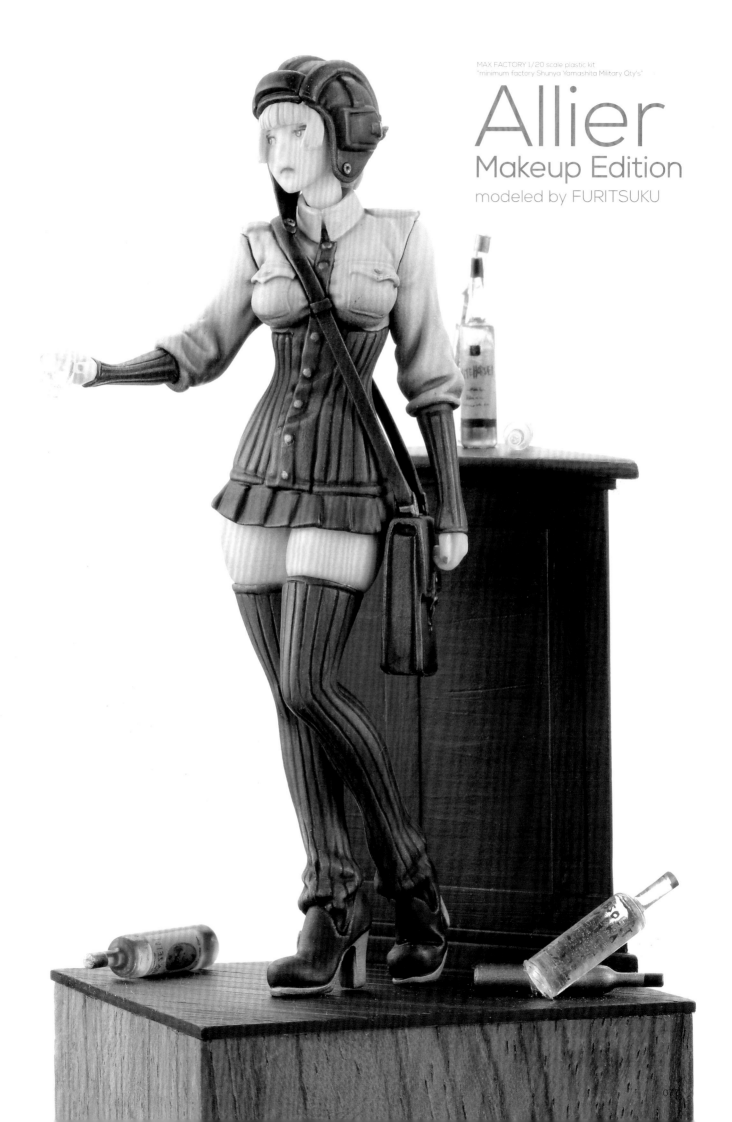

"minimum factory Shunya Yamashita Military Qty's"
# Miyuki Makeup Edition

# 試著利用
# 肌膚塗裝
# 來改變膚質

試著將 Makeup Edition 的膚色成型色改變成自己想要的顏色。這裡以裸露程度較高的 Miyuki 為基礎，使用 Citadel 漆和 Citadel 對比漆來進行塗裝。以下列出兩種不同的範例，一個是做整體塗裝，另一個是活用模型的成型色，增添衣服透明感所呈現出的結果，讓讀者從製作過程中了解兩者的塗裝差異和塗裝方式。

（收錄於月刊 Hobby JAPAN 2020 年 4 月號）

▶因為是裸露程度較高的造型，一般來說只要做好衣服上色和貼上水貼紙就差不多了，但藉由塗裝可以讓皮膚、肌肉和肚臍的細節更加明顯。

MAX FACTORY 1／20比例 塑膠組裝模型
「minimum factory山下俊也 Military Qty's」
## Miyuki 自行塗裝版
製作・解說／ふりつく

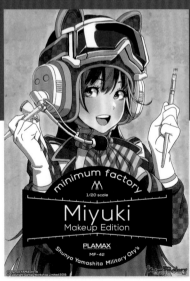

▲仔細觀察 Makeup Edition 包裝，會發現 Miyuki 穿著深色的緊身連身衣。因此，以下的範例會結合包裝圖的樣子，試著畫出緊身連身衣。

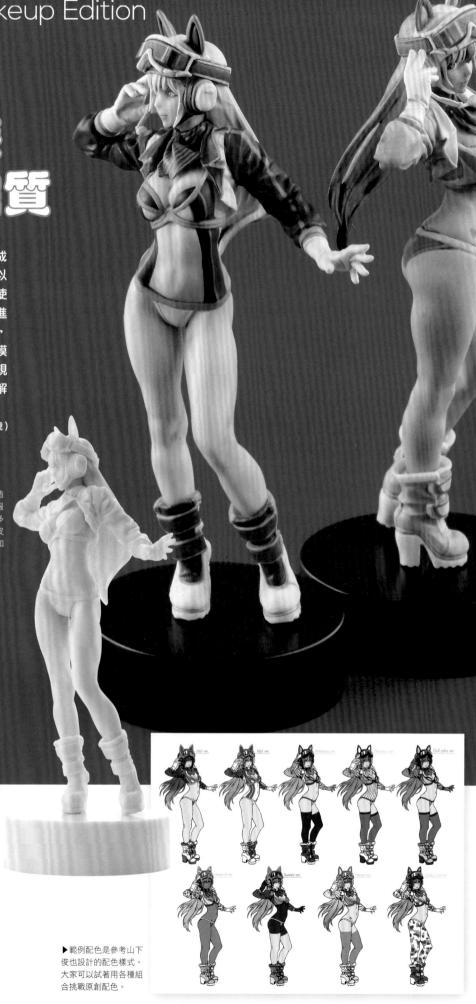

▶範例配色是參考山下俊也設計的配色樣式。大家可以試著用各種組合挑戰原創配色。

# How to Paint Miyuki
## minimum factory Makeup Edition

## CASE 1 試著用全身塗裝的方式完成

▲全身以白色噴罐 Corax White 進行噴塗。以白色打底，皮膚會顯得更加明亮。

▲以京士利膚（Kislev Flesh）塗滿全身。這次的範例是先畫出漸層再進行衣服的塗裝，但如果對上色沒什麼自信，也可以在此步驟先進行上色，這樣就算出錯也比較好復原。

▲接著是以 Lahmian Medium 稍微稀釋剝皮者膚（Flayed One Flesh）後，用上妝海綿沾取，輕輕拍打出漸層效果。

▲稍微會有點不均勻的痕跡，但這樣反而呈現出更加真實的皮膚質感。

▲依照喜好，可以輕拍更明亮的膚色女巫蒼白膚（Pallid Wych Flesh）。為了避免遮住底下的膚色，要按照相同的步驟在較窄小的範圍按壓，以達到打光的效果。

▲最後利用已經用 Lahmian Medium 稀釋到非常稀薄的 Guilliman Flesh，在整個表面進行罩染，呈現出透亮感後即完成。

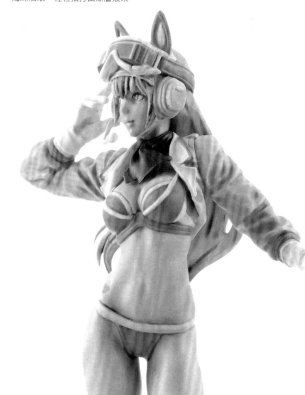

▲肌膚塗裝完成後，開始仔細塗裝衣服的部分。在步驟②塗滿肌膚色後，趁尚未進行漸層塗裝時先為衣服上色的話，出錯時會比較好復原。

▲用海綿壓印的方式輕鬆完成的塗裝，會打造出意料之外的陰影，同時也很完美地突顯出腹肌的隆起。在腰部添加一個愛心圖案作為點綴。

### 肌膚塗色的優點和缺點

　　肌膚塗色的優點是，當漆料塗到範圍外時，比較容易進行修正。如果是用遮蓋力高的 Citadel 漆，不管幾次都可以重新再來過，即使是對上色沒自信的人也可以放心使用。相反地，缺點是很難呈現出透明感，以及重複疊色所帶來的厚重感。想要展現出透明感的話，首先是盡可能減少修改的次數。至於厚重感，則可以用精準控制漆料濃度等方式來克服。

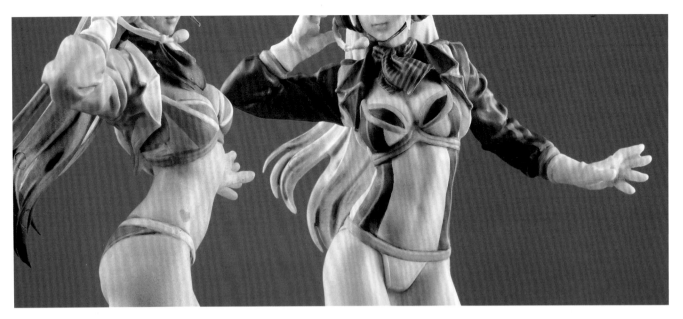

# CASE2 以成型色＋透明感呈現連身緊身衣

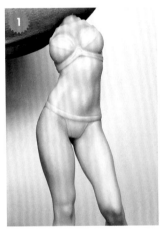

▲噴塗一層消光保護漆，讓田宮 TAMIYA WEATHERING MASTER 舊化粉彩盒的粉彩更容易附著。接著用 G 套組的栗色在膝窩和大腿內側上色，膝蓋和臉頰等需要添加一點紅色的地方，則是塗上鮭魚粉。

▲以 Contrast Medium 將 Guilliman Flesh 稀釋到非常稀薄後，用來進行罩染和作為表面塗層。如此便能瞬間營造出肌膚的感覺。因為塗膜很纖細，建議在完成後噴上一層保護漆。

▲這個模型本來是穿比基尼，但如果在腹部周圍的零件塗上顏色，就會呈現出緊身連身衣的感覺。分數次重複塗上以 Lahmian Medium 稀釋後的聖痕白（White Scar），有助於展現出衣服的透亮感。

▲最後在整件衣服塗上一層薄博的瑞克蘭膚（Reikland Fleshshade），這部分的塗裝就完成了。

◀與腹部相同，將白色以可以提高 Citadel 漆的穿透性的 Lahmian Medium 稀釋後進行臀部的塗裝，透出底部的成型色。使用各種稀釋劑，可以大幅度地控制漆料的濃淡，是一種一旦習慣了，就必須隨身準備在側的單品。

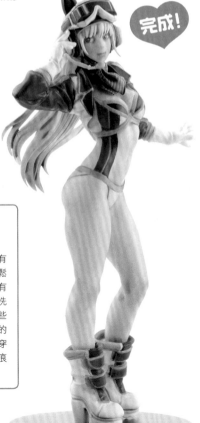

完成！

## 活用成型色的優點和缺點

活用成型色的優點是，能夠有效利用穿透出來的模型色，輕鬆呈現出透亮的質感。Citadel 漆有很多具穿透性的顏色，例如漬洗漆和對比漆等系列，能夠與這些顏色搭配得宜也是活用成型色的一大特點。相對地，缺點則是穿透性漆料很容易留下畫筆的痕跡、畫錯的時候很難復原等。

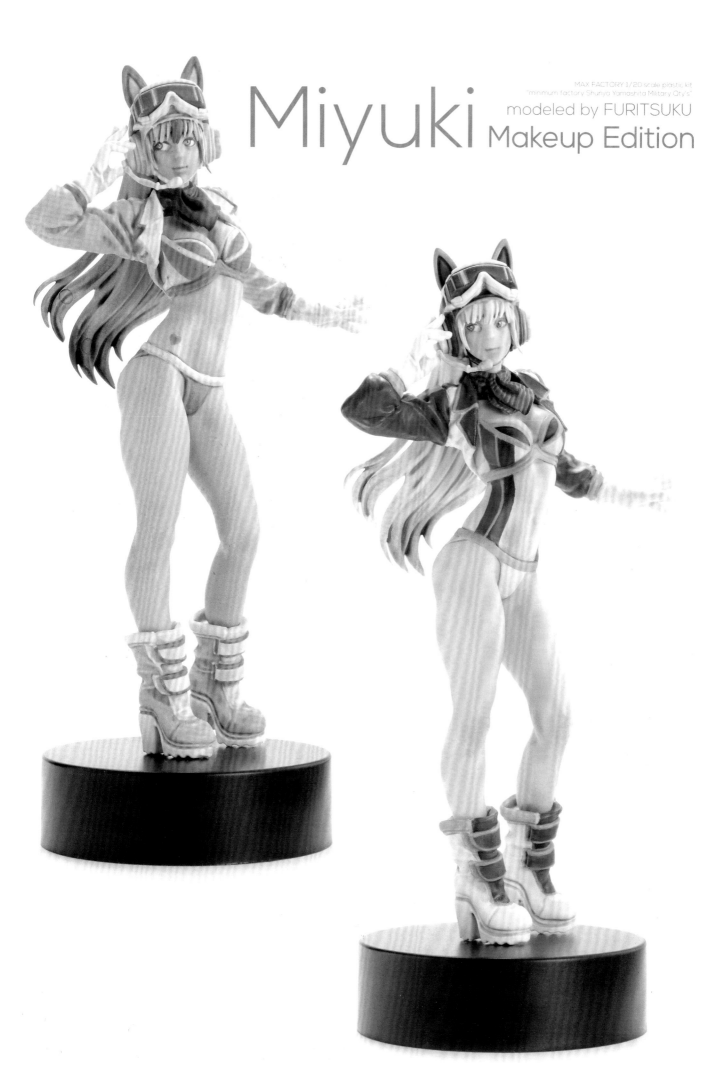

# Miyuki

MAX FACTORY 1/20 scale plastic kit
"minimum factory Shunya Yamashita Military Qty's"

modeled by FURITSUKU
## Makeup Edition

"minimum factory Shunya Yamashita Military Qty's"
## Colletta Makeup Edition

# 挑戰只利用週末
# 就完成的
# 快速塗裝

　　為了「沒什麼時間可以做模型」、「只有週末才有空做模型」這些忙碌的人，以下嘗試利用快速塗裝的方法來上色。使用Citadel對比漆，短時間內在衣服皺摺等細節精細的Colletta上，畫出陰影和漸層效果。接下來讓我們一起仔細感受Colletta在瞬間改變氛圍的樣子吧！

（收錄於月刊Hobby JAPAN 2019年9月號）

MAX FACTORY 1／20比例 塑膠組裝模型
[minimum factory山下俊也Military Qty's]
## Colletta 自行塗裝版
製作・解說／ぷらシバ

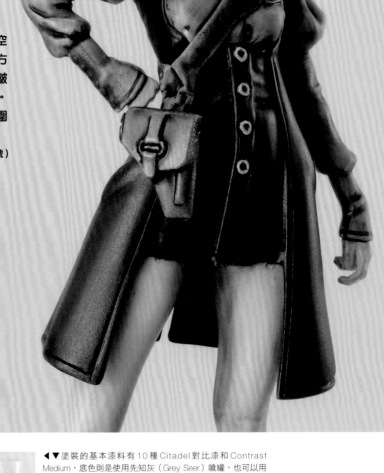

▲彩色包裝是Makeup Edition的產品。普通版是像左邊一樣已經用成型色上好顏色。此次範例的目標是，用Citadel對比漆快速再現普通版的色彩，並由模型師ぷらシバ示範如何一天完成！

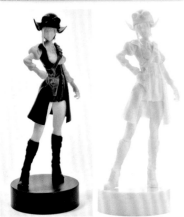

▶▼塗裝的基本漆料有10種Citadel對比漆和Contrast Medium，底色則是使用先知灰（Grey Seer）噴罐，也可以用同色系的冥靈骨白（Wraithbone）替代。

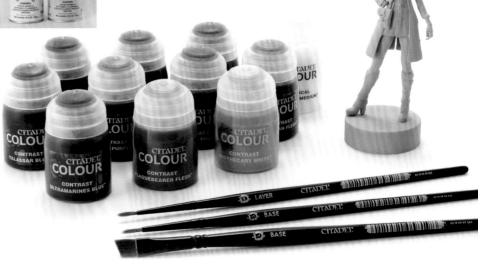

# How to Paint Colletta
## minimum factory Makeup Edition

解說／ぷらシバ

## 從底色塗裝開始快速染色

▲為了讓塗裝更方便，用噴漆夾固定每個零件，分別進行各色的塗裝。

▲以先知灰（Grey Seer）噴罐進行噴塗。噴塗前，請用力地將罐子中的漆料搖均勻。

▲噴塗的訣竅是，要在距離30cm的地方進行。Citadel出產的噴罐，力道比日本的噴罐還要強力，第一次使用時請先試噴看看。

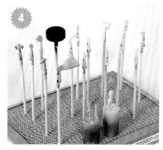

▲零件染上先知灰（Grey Seer）後，立即塗上Citadel對比漆。

▲接下來是塗裝靴子和外衣黑色的部分。使用的是Citadel對比漆中最推薦的產品Black Templar。就連難以處理的黑色漸層都能夠一次搞定。

▲漆料充分地搖均勻後，加入Contrast Medium調整黑色的濃度。因為要反覆上色，顏色要稍微調淡一點。用重複薄塗的方式上色，可以打造出細滑的表面。

▲用畫筆均勻沾取漆料後迅速上色。快速塗抹的話就能減少殘留的畫筆痕跡。

▲圖為塗裝完後經過5分鐘的狀態。溝槽的部分尚未完全乾燥，但乾燥完全的部分已經形成了漂亮的漸層色。只要在上色後等待乾燥就能完成這樣的表面。

▲Colletta的袖子上有很多皺褶的細節，是塗裝完成後會相當顯眼的部分。這裡使用群青藍（ultramarine blue）來上色。

▲為了使皺褶的部分都塗上漆料，要邊翻動零件邊將畫筆深入細節中塗裝。過程中不用在意塗到範圍外的部分，之後還可以進行修改。

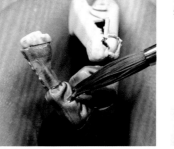

▲圖為上色的過程。細節留下深色後，層次鮮明的漸層效果，襯托出造型的優美。

## 利用與噴罐相同的顏色就能輕鬆修改

▲這個修改方法真的簡單到令人吃驚。因為市面上也有販售跟噴罐相同顏色的瓶裝漆料，只要利用這點就能完成。

▲使用Citadel對比漆時，請事先分別準備好先知灰（Grey Seer）和冥靈骨白（Wraithbone）的瓶裝版本。

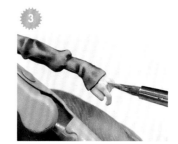

▲用底色塗抹在塗到範圍外的地方。這些漆料具有很高的遮蓋力，使用方式就跟修正液一樣，非常方便。

# 細節也用 Citadel 對比漆輕鬆上色

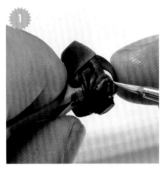

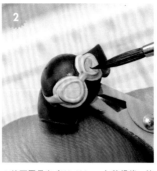

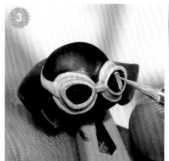

▲只要運用修正的方法，就能用 Citadel 對比漆來進行細節塗裝。以筆塗的方式在護目鏡塗上冥靈骨白（Wraithbone）。

▲待冥靈骨白（Wraithbone）乾燥後，染上自己喜歡的顏色。鏡片的部分推薦使用 Leviadon Blue，呈現出的感覺會有真實感。

▲用明亮的 Corax White 來勾畫鏡片反光的部分，會顯得更加真實！

# 重現皮膚的漸層感

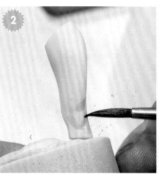

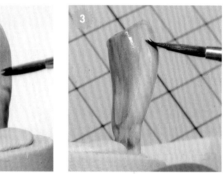

▲挑戰使用對比漆進行肌膚塗裝。底色選用冥靈骨白（Wraithbone）、調整皮膚透紅程度的 Magos Purple、Volupus Pink，以及作為皮膚基本色的 Guilliman Flesh。

▲上色時不要直接塗抹全部，而是要保留冥靈骨白（Wraithbone）的顏色，在膝窩和大腿內側等會形成陰影的部分，利用已經用 Contrast Medium 稀釋的 Guilliman Flesh 進行上色。

▲在 Guilliman Flesh 的棕色陰影部分，用 Volupus Pink 或 Magos Purple 等增添一點紅色，讓陰影更生動。

# 添加細節更顯自然

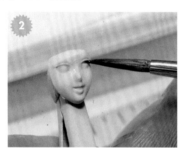

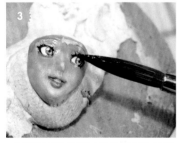

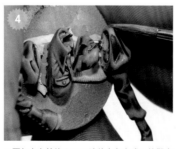

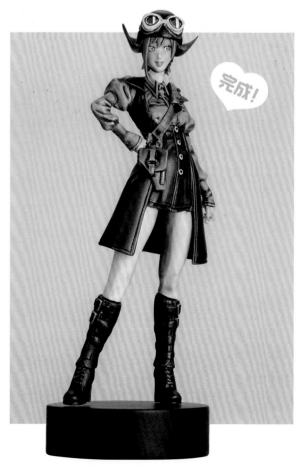

完成！

▲以冥靈骨白（Wraithbone）加上反光。接著再塗上冥靈骨白（Wraithbone）和 Guilliman Flesh 混合而成的中間色，呈現出更為自然的漸層效果。

▲在臉部深邃的部分，例如眼瞼等，以流入的方式塗上 Guilliman Flesh。光是這樣其實就可以了，但這裡會再以 Magos Purple 和 Volupus Pink，添加一點顏色的細微變化。

▲包裝附有眼睛專用的水貼紙。不過這次連這裡都要用全塗裝來重現！

▲再加上之前的 Citadel 漆的上色方式，外觀會更漂亮。這裡在衣服的邊緣塗上調色而成的亮藍綠色。

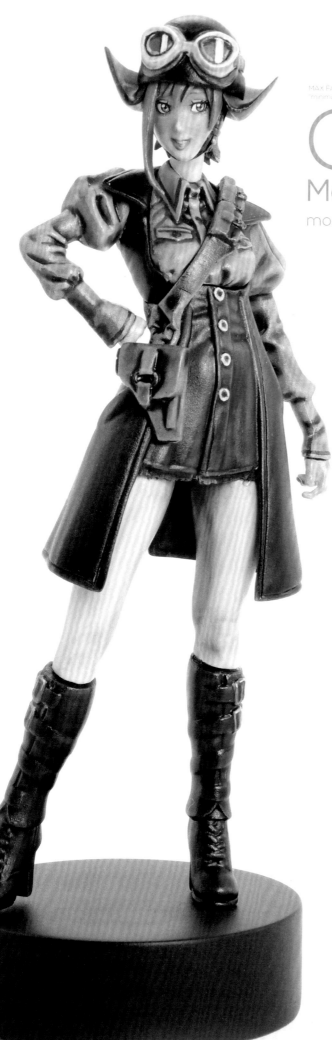

MAX FACTORY 1/20 scale plastic kit
"minimum factory Shunya Yamashita Military Oryo"

# Colletta
## Makeup Edition
### modeled by PURASHIBA

# ふりつく老師的
## 塗裝教學

以上介紹了模型師製作的各種範例。但應該還是有很多人會懷疑：「真的可以塗得這麼漂亮嗎？」因此，以下派出完全沒經驗的編輯部員工今井，實際挑戰一邊聽從教學指示一邊進行模型塗裝！這次教導今井的是平常在塗裝教室也會進行初學者教學的ふりつく老師，目標是在完成模型塗裝的同時，學習一些在模型師中已經習以為常，但意外不為人知的基礎技巧。

### 誰來教我們？

**ふりつく**

包括戰鎚在內，說到筆塗就不能不提此人。本書裡也有許多Military Qty's的範例是由他親手完成。目前以塗裝教室講師的身分活躍於各處。

---

> 用Colletta來進行

◀ 使用Military Qty's的Colletta來進行塗裝。這是連ふりつく老師都沒做過範例的產品。

▶ 從配色樣式思考完成的樣子。向ふりつく老師提出想要輕鬆塗裝出好看外觀的要求，請老師幫忙決定。

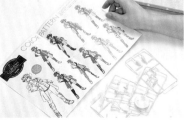

> 選擇類似鋼〇的配色吧！

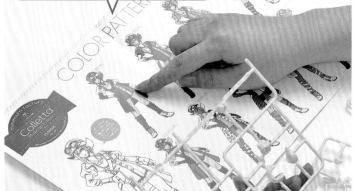

▲選擇以紅色、藍色和白色為基礎的配色樣式！

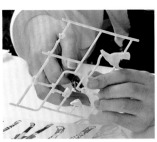

▲首先是剪下零件。老師表示：「頭部細小的零件很多，一定要修剪兩次喔！」

▲塗上底色前的狀態。盡量留下框架的部分，會比較好夾噴漆夾。底色不同的部分要分別進行分割。

▲利用刨刮的方式，以設計用筆刀將湯口痕跡和分模線削除。很明顯的地方用海綿砂紙磨除。

> 留意不要碰到開始噴塗的部分！

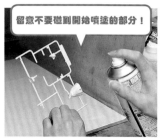

▲用Citadel的冥靈骨白（Wraithbone）噴罐進行噴塗。最好的狀態是，看到一層薄薄的白色即可。

▲膚色部分塗裝時要活用成型色。使用透明保護漆，噴到和白色噴罐一樣薄透即可。

> 乾刷技法很簡單，相當適合初學者

▲以乾刷的方式在模型凹凸不平的地方上色。這裡使用乾刷專用的畫筆。

> 太小的筆很難控制

▲順帶一提，這次使用平筆和大小適中的面相筆。

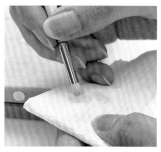

▲顏色使用奧蘇安灰（Ulthuan Grey），上色前先在廚房紙巾上擦掉漆料。

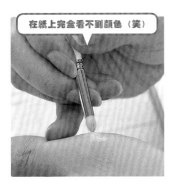

在紙上完全看不到顏色（笑）

▲模型師都是在指甲和手上試塗漆料。Citadel漆是水性漆，對皮膚無害。

▲實際進行塗裝。保留皮膚的色調，上色程度比噴霧稍微深一點。

▲邊看著老師的上色方法邊挑戰。上色時要留意邊緣周邊，小心不要塗到輪廓較深的部分。

▲比較一下框架的顏色，要比框架稍微白一點。

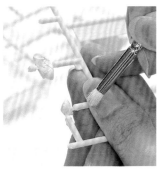

▲襯衫等白色部分一樣也用乾刷的方式上色。

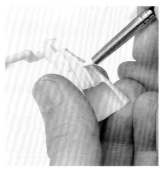

▲用描繪的方式，在襯衫中間的線條進行乾刷。因為是白色，就算塗到範圍外也沒關係，只要往上覆蓋即可。

▲安全帽也用一樣的方式上色。底色大致畫均勻就好，之後還會在上面疊其他顏色。

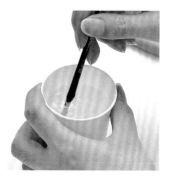

▲接下來確實將畫筆沾溼，做好塗裝的準備！

畫筆到圖中這個部分都還有毛，必須確實地讓全部的筆毛都沾溼

▲多次沾取漆料，反覆塗抹會導致上色不均，所以塗裝時，要用到所有的筆毛。

▲紅色使用莫菲斯頓紅（Mephiston Red）。紅色部分只用底色漆完成。

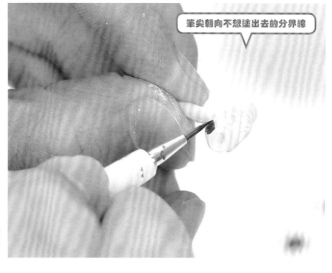

筆尖朝向不想塗出去的分界線

▶繪製細節的訣竅是，將筆尖朝向不想塗出去的地方，因為上色時通常都會將注意力放在筆尖上。

○

## 良好的姿勢

▲上色時腋下要夾緊，固定好上色對象和雙手。模型塗裝通常都是近距離作業，所以要盡量將雙手靠在一起。

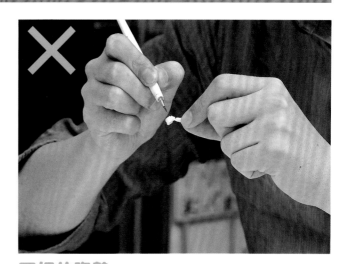

✕

## 不好的姿勢

▲這是不好的例子。這種姿勢並不穩定，反而會提高難度。

▲袖子也要注意筆尖的位置，以莫菲斯頓紅（Mephiston Red）上色時，筆尖要朝向肩膀。

▲塗抹另一邊的袖子時，要倒過來拿，並將筆尖朝向袖口。

水分多的時候，會產生毛細現象，使漆料流往邊緣

▲藍色部分用馬克拉格藍（Macragge Blue）來上色。中央的白色若塗出範圍外，要在這個步驟進行覆蓋。用稀釋過的漆料反覆上色兩、三次，顯色效果更佳。

▲這個步驟要換平筆出場。一口氣將背心表面塗滿。也可以用較為細小的畫筆，但平筆比較不會留下痕跡。

▲顯色的訣竅是反覆上色。待完全乾燥後進行第二次的塗裝，就會呈現出漂亮的紅色。

▲顏色的邊界部分要謹慎地使用筆尖來上色。畫筆要在調色盤整理到筆尖尖銳後再使用。

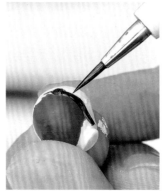

▲進入細節分別上色的階段。各零件的皮帶部分都用艾班頓黑（Abaddon Black）塗滿。

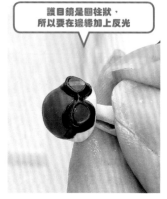

護目鏡是圓柱狀，所以要在邊緣加上反光

▲在護目鏡上添加光線反射的效果。用明亮的寇卡爾藍（Calgar Blue）在玻璃面上畫出直線。

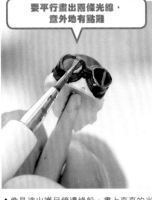

要平行畫出兩條光線，意外地有點難

▲像是塗出護目鏡邊緣般，畫上直直的光線。之後用鉛銀（Leadbelcher）塗抹邊緣時，藍色底色會也會呈現出金屬反射。

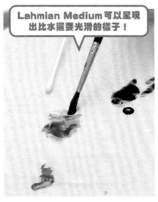

Lahmian Medium 可以呈現出比水還要光滑的樣子！

▲塗完底色漆後，以 Lahmian Medium 稀釋雛龍城黑夜（Drakenhof Nightshade），進行整體的染色。

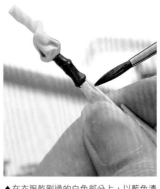

▲在衣服乾刷過的白色部分上，以藍色漬洗漆塗抹在沒有漆料的部分，營造出衣服的影子。

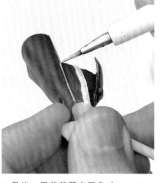

▲最後，用艾芙蘭夕陽色（Averland Sunset）塗抹上衣的線條和衣服的鈕扣，因為是生動鮮豔的顏色，可以直接疊加在陰影上。

清洗後為了讓漆料呈現出自然的濃淡，要固定放置的方向

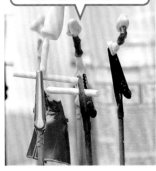

▲乾燥的時候一定要固定在正確的方向，如果方向錯誤，陰影就會變得不太協調。

水貼紙最好用畫筆和棉花棒點貼

▲臉的部分，首先要貼上眼睛的水貼紙。如果用堅硬的工具輔助，可能會導致貼紙破裂，使用畫筆這類具有柔軟度的工具會比較適合。

▲使用棉花棒輕輕地吸除水貼紙的水分。這裡很適合使用三角形的棉花棒！

▲貼上水貼紙後，噴塗一層透明保護漆，用來調整光澤感的同時，還可以保護水貼紙。

化妝最適合用田宮TAMIYA WEATHERING MASTER 舊化粉彩盒

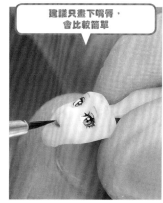

建議只畫下嘴唇，會比較簡單

▲接下來進行臉部化妝，塗上田宮TAMIYA WEATHERING MASTER舊化粉彩盒G套組的栗色，增添陰影。

▲用同套組的鮭魚粉塗抹眼角。大概稍微有點上色即可。

▲用瑞克蘭膚（Reikland Fleshshade）在下唇塗上顏色。如果水分太多，漆料會很容易結塊，所以可以直接沾取瓶中的漆料來使用。如此一來，臉部也完成了。

▲最後用WEATHERING MASTER舊化粉彩盒G套組的焦糖色塗在臀部和膝蓋，並用手指暈開，突顯出肉感。

◀為了讓手指的紋路更清晰，以G套組的焦糖色塗染整個零件。

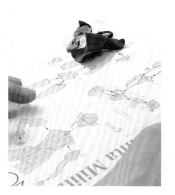

▶進行最後的組裝。組裝時要確實核對說明書，避免出錯。

### 複習

重點1　畫筆要連看不到的筆毛都沾溼後再沾取漆料。

重點2　塗裝時，筆尖要朝向不想塗出去的部分。

重點3　腋下要夾緊，固定雙手與要塗裝的零件。

重點4　反覆塗色，顯色效果會更佳。

製作／ふりつく

▶ふりつく老師塗裝完成的Colletta。上色相當精細、均勻。不愧是老師！！

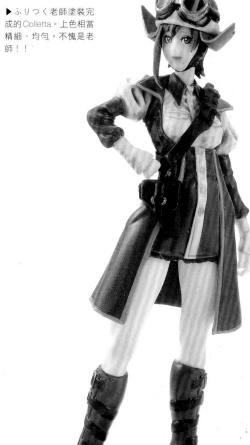

製作／編集部今井

▶編輯部今井塗裝完成的Colletta。紅色的部分有不明黑色痕跡……。但護目鏡和皮帶都適當地完成了，也沒有太多明顯的失誤。

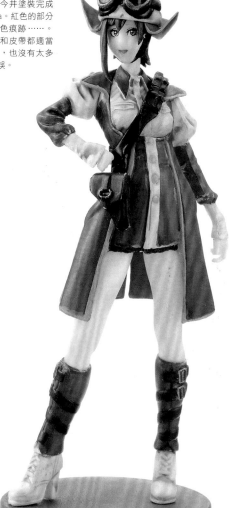

# PLAMAX
## Max Factory Plastic Model Series

## 1/20 scale PLAMAX minimum factory 商品一覧

●發售商／Max Factory、銷售商／GOOD SMILE COMPANY ● 1/20 ●塑膠模型

# minimum factory

Max Factory 塑膠模型系列「PLAMAX」至今已經推出各種不同的塗裝。以下將會以1／20等比例打造的「minimum factory」為首，介紹相關的人物模型，如果有喜歡的款式，請務必購入，並參考本書資訊，享受塗裝的樂趣。

## 〢〢 山下俊也 Military Qty's

由山下俊也所繪製的軍裝風原創角色系列「Military Qty's」，這邊已經按照成型色做好分類，只要貼上眼睛的水貼紙，就能直接完成如同包裝上的女孩子。

**PLAMAX MF-07**
**minimum factory Allier**
● 2963日圓、2016年12月發售●約
9cm●模型原型／太刀川カニオ

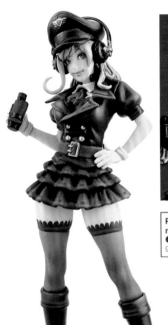

**PLAMAX MF-01**
**minimum factory Nene**
● 2870日圓、2015年9月發售●約
9cm●模型原型／太刀川カニオ

**PLAMAX MF-02**
**minimum factory Burney**
● 2963日圓、2016年2月發售●約
9cm●模型原型／太刀川カニオ

**PLAMAX MF-24**
**minimum factory Miyuki**
● 2963日圓、2018年8月發售●約
9cm●模型原型／太刀川カニオ

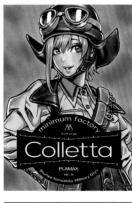

**PLAMAX MF-31**
**minimum factory Colletta**
● 2963日圓、2019年5月發售●約
9cm●模型原型／太刀川カニオ

「Military Qty's」以「享受上色」為概念推出的「自行塗裝版」，採用全身膚色作為成型色。因為成型色是具有透明感的膚色，對底色的影響不大，而且還可以享受自由改變服裝和肌膚感覺的樂趣。

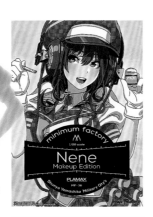

**PLAMAX MF-36**
minimum factory Nene
自行塗裝版
●2800日圓、2019年8月發售●約
9cm●模型原型／太刀川カニオ

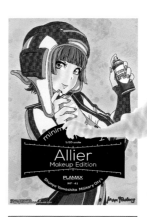

**PLAMAX MF-41**
minimum factory Alier
自行塗裝版
●2800日圓、2019年10月發售●約
9cm●模型原型／太刀川カニオ

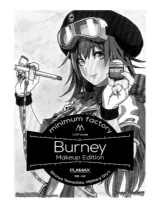

**PLAMAX MF-39**
minimum factory Burney
自行塗裝版
●2800日圓、2019年10月發售●約
9cm●原型／太刀川カニオ

**PLAMAX MF-42**
minimum factory Miyuki
自行塗裝版
●2800日圓、2019年12月發售●約
9cm●模型原型／太刀川カニオ

**PLAMAX MF-44**
minimum factory Colletta
自行塗裝版
●2800日圓、2020年1月發售
●約9cm●原型／太刀川カニオ

# ⋀⋀ Naked Angel

3D掃描真實存在的美女所製成的塑膠模型系列，是隨手就能盡情享受知名女優的性感身材，夢幻般的模型。共收錄兩種姿勢，成型色和自行塗裝版相同，製作的同時也要做好塗裝的準備。

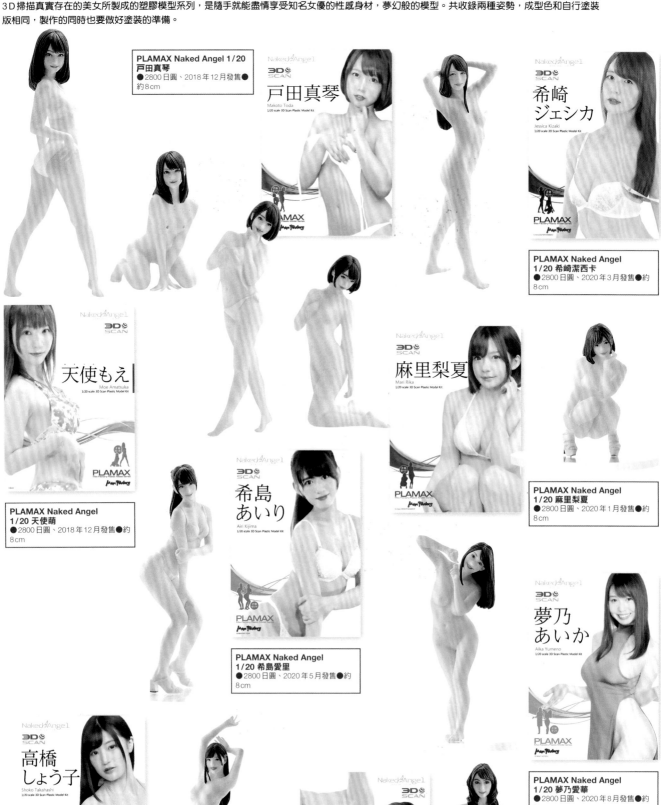

**PLAMAX Naked Angel 1/20**
**戶田真琴**
●2800日圓、2018年12月發售●
約8cm

**PLAMAX Naked Angel**
**1/20 希崎潔西卡**
●2800日圓、2020年3月發售●約
8cm

**PLAMAX Naked Angel**
**1/20 天使萌**
●2800日圓、2018年12月發售●約
8cm

**PLAMAX Naked Angel**
**1/20 麻里梨夏**
●2800日圓、2020年1月發售●約
8cm

**PLAMAX Naked Angel**
**1/20 希島愛里**
●2800日圓、2020年5月發售●約
8cm

**PLAMAX Naked Angel**
**1/20 夢乃愛華**
●2800日圓、2020年8月發售●約
8cm

**PLAMAX Naked Angel**
**1/20 高橋聖子**
●2800日圓、2020年3月發售●約
8cm

**PLAMAX Naked Angel**
**1/20 JULIA**
●2800日圓、2020年4月發售●約
8cm

## ⋀⋀ 艦隊 Collection －艦 Colle －

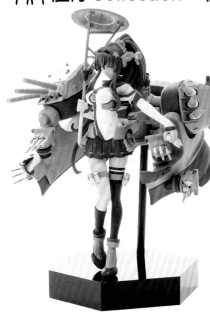

**PLAMAX MF-17**
minimum factory 大和
●4980 日圓、2018 年 4 月發售●約
9cm●原型／仁平哲也（艦裝原型／
Max Factory）

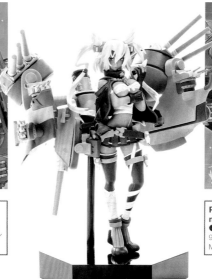

**PLAMAX MF-18**
minimum factory 武藏
●4980 日圓、2018 年 4 月發售●約
9cm●原型／仁平哲也（艦裝原型／
Max Factory）

## ⋀⋀ 強襲魔女

**PLAMAX MF-05**
minimum factory 宮藤芳佳
●2963 日圓、2016 年 10 月發售●約
9cm●原型／Knead

**PLAMAX MF-06**
minimum factory 坂本美緒
●2963 日圓、2016 年 10 月發售●約
9cm●原型／Knead

## ⋀⋀ 少女與戰車

**PLAMAX MF-16**
minimum factory
Katiollia&Hohha
●2963 日圓、2017 年 9 月發售●約
10.5cm●原型／moineau

**PLAMAX MF-22**
minimum factory
Darjeeling
●2963 日圓、2018 年 7 月發售●約
6.5cm●原型／內藤 ammon

## ⋈ DEAD OR ALIVE

**PLAMAX MF-EX01**
minimum factory
霞 C2 ver.
●2778日圓、2017年7月發售●約
6cm●Wonder Festival 2017[夏]●
模型原型／片山博喜、協助製作／
POLY-TOYS

**PLAMAX MF-32**
minimum factory
霞 C2黑 ver.
●2963日圓、2019年7月發售●約
6cm●模型原型／片山博喜、協助製
作／POLY-TOYS

## ⋈ Ultimate!NIPAKO

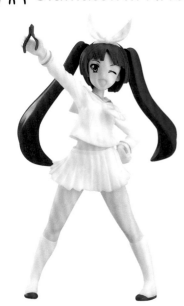

**PLAMAX MF-03**
minimum factory Nipako
●2963日圓、2016年8月發售●約
8cm●模型原型／POLY-TOYS

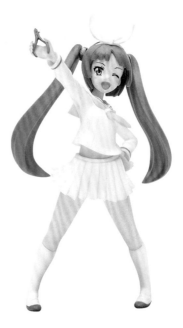

**PLAMAX MF-15**
minimum factory 春天 Nipako
●2963日圓、2017年4月發售●約
9cm●模型原型／POLY-TOYS

## ⋈ 紅色眼鏡

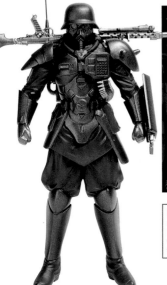

**PLAMAX MF-23**
minimum factory
PROTECT GEAR 紅色眼鏡 Ver.
●3333日圓、2018年9月發售●約
9cm●原型／UNITEC

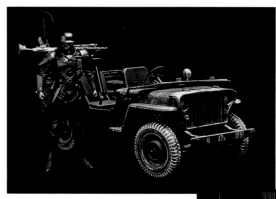

**PLAMAX MF-35 minimum factory**
PROTECT GEAR with 特搜班小型普通車
●4800日圓、2019年9月發售●約9cm（PROTECT
GEAR）、約17cm（特搜班小型普通車全長）●模型
原型／UNITEC（PROTECT GEAR）、協助製作／吉
祥寺怪人

## 動物朋友

**PLAMAX MF-26 minimum factory 背包＆藪貓**
●2315日圓、2018年11月發售●約8cm●原型／宮川 武（T's system）

**PLAMAX MF-29 minimum factory My Pace Chasers【浣熊＆耳廓狐】**
●2315日圓、2019年1月發售●約8cm●模型原型／宮川 武（T's system）

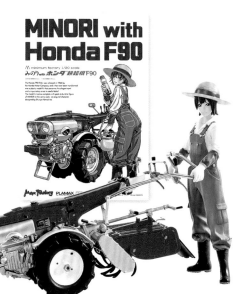

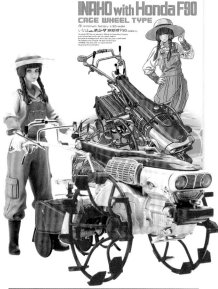

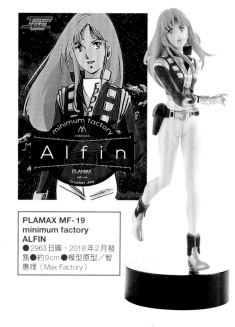

**PLAMAX MF-21 minimum factory MINORI with 本田耕耘機 F90**
●3980日圓、2018年5月發售●約9cm（MINORI）、約10cm（F90）●模型原型／太刀川カニオ（MINORI）

**PLAMAX MF-28 minimum factory INAHO with 本田耕耘機 F90 水田車輪 Ver.**
●4280日圓、2019年2月發售●約9cm（INAHO）、約10cm（F90）●模型原型／太刀川カニオ（INAHO）

**PLAMAX MF-19 minimum factory ALFIN**
●2963日圓、2018年2月發售●約9cm●模型原型／智惠理（Max Factory）

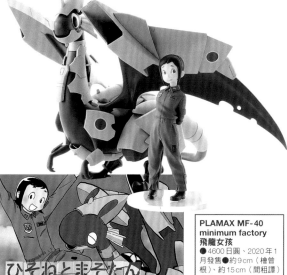

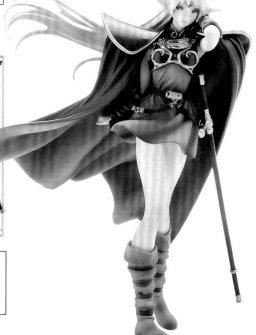

**PLAMAX MF-40 minimum factory 飛龍女孩**
●4600日圓、2020年1月發售●約9cm（檜曾根）、約15cm（間租譚）●模型原型／內藤ammon（檜曾根）、UNITEC（間租譚）

**PLAMAX MF-43 minimum factory 蒂德莉特**
●3200日圓、2020年3月發售●約9cm●模型原型／Shining Wizard＠澤近（Max Factory）

# 女性普拉模的塗裝教科書

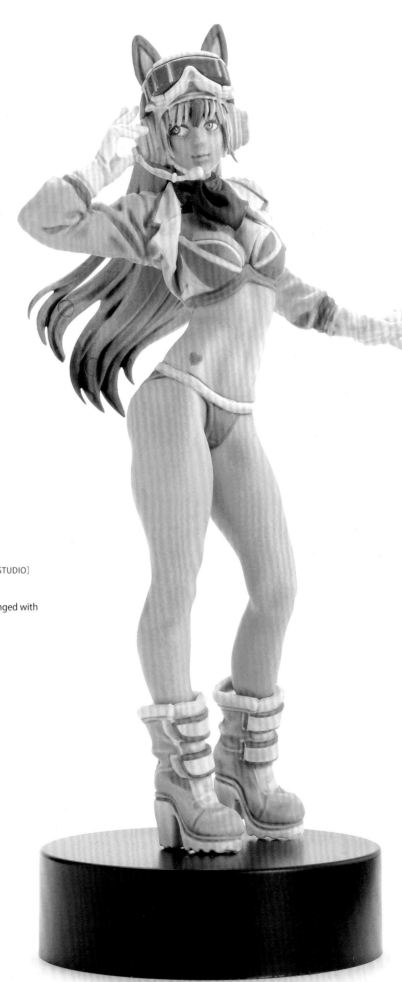

## STAFF

### Editor at Large
星野孝太　Kota HOSHINO

### Publisher
松下大介　Daisuke MATSUSHITA

### Modeling
むっちょ　MUTCHO
ふりつく　FURITSUKU
ぷらシバ　PURASHIBA
てんちよ　TENCHIYO

### Editor
今井貴大　Takahiro IMAI
王鑫彤　Xintong WANG

### Writing
けんたろう　KENTARO

### Editor support
丹文聡［マックスファクトリー］　Fumitoshi TAN［MAX FACTORY］

### Special thanks
株式会社マックスファクトリー

### Cover
小林歩　Ayumu KOBAYASHI

### Design
小林歩　Ayumu KOBAYASHI

### Photographers
本松昭茂［スタジオR］　Akishige HOMMATSU［STUDIO R］
河橋将貴［スタジオR］　Masataka KAWAHASHI［STUDIO R］
岡本学［スタジオR］　Gaku OKAMOTO［STUDIO R］
関崎裕介［スタジオR］　Yusuke SEKIZAKI［STUDIO R］
塚本健人［スタジオR］　Kento TSUKAMOTO［STUDIO R］
葛貴紀［井上写真スタジオ］　Takanori KATSURA［INOUE PHOTO STUDIO］

| | |
|---|---|
| 出版 | 楓葉社文化事業有限公司 |
| 地址 | 新北市板橋區信義路 163 巷 3 號 10 樓 |
| 郵政劃撥 | 19907596　楓書坊文化出版社 |
| 網址 | www.maplebook.com.tw |
| 電話 | 02-2957-6096 |
| 傳真 | 02-2957-6435 |
| 翻譯 | 劉姍姍 |
| 責任編輯 | 王綺 |
| 內文排版 | 謝政龍 |
| 港澳經銷 | 泛華發行代理有限公司 |
| 定價 | 420 元 |
| 初版日期 | 2021年12月 |

國家圖書館出版品預行編目資料

女性普拉模的塗裝教科書 / HOBBY JAPAN編
輯部作；劉姍姍翻譯. -- 初版. -- 新北市：楓葉
社文化事業有限公司, 2021.12　面；　公分
ISBN 978-986-370-345-7（平裝）

1. 模型　2. 工藝美術

999　　　　　　　　110016868